序言

據史記載，真正意義上的連環畫，應該出現於中國古代章回小説快速發展的明清之際，不過連環畫當時主要還是以正文插頁的形式展現的。直到二十世紀初葉，連環畫繞過渡爲城市市民階層的獨立閱讀體，而它的鼎盛時期，恰逢新中國成立後的幾十年之中，上海人民美術出版社有幸在這一階段把畫家、腳本作家和出版物的命運緊密聯繫了起來，在連環畫讀物發展的大潮流中起到了推波助瀾的作用。名作、名家、名社應運而出，連環畫成爲本社標誌性圖書產品，也成爲了我社永恒的出版主題。

二十一世紀的今天，我們當代出版人在體會連環畫光輝業績和精彩樂章時，總有一些新的領悟和激動。我們現在好像還不應該忙於把它們『藏之名山』，繼往開來續寫連環畫的輝煌，纔是我們更應該之所爲。

經過相當時間的思考和策劃，本社將陸續推出一批以老連環畫作爲基礎而重新創意的圖書。我們這批圖書不是簡單地重複和複製前人原作，而是用最民族的和最中國的藝術形態與老連環畫的豐富內涵多元地結合起來，力爭把它們融合爲和諧的一體，成爲當代嶄新的連環畫閱讀精品。我們想，這樣的探索，大概也是廣大讀者、連環畫愛好者以及連環畫界前輩們所期望的吧！

我們正努力着，也期待着大家的關心。

上海人民美術出版社社長、總編輯

李新

十五貫故事的流變

沈鴻鑫

自從一九五六年崑劇《十五貫》拍攝成影片後，況鍾巧斷十五貫一案幾乎家喻戶曉，成了人們耳熟能詳的故事。

十五貫的故事最初源於宋代話本小說《錯斬崔寧》，此話本刊於《京本通俗小說》第十五卷。話本是一種白話小說，係當時民間說書人講說用的底本，具體作者大多不詳。

話本《錯斬崔寧》講述了一個因一句戲言引出一場禍端的故事。說南宋臨安有一劉貴，娶妻王氏，妾陳二姐。因生活拮据，丈人王員外給他十五貫錢，讓他去做生意。他喝醉酒回家，在妾陳二姐面前戲言已把她典給別人，得錢十五貫。陳二姐信以爲真，急忙回娘家報於父母。是夜，有一竊賊到劉家偷錢，劉貴發現，與之相爭，竊賊用斧子將劉劈死，偷了十五貫錢而去。次日人們發現劉貴命案，鄰居們去追陳二姐，結伴同行。陳二姐回娘家途中遇一賣絲的後生崔寧，崔寧身上恰巧有貨款十五貫，一起，而崔寧身上恰巧有貨款十五貫，不經細查便判崔、二姐通姦謀命，告到府衙。府尹糊塗，不經細查便判崔、二姐死罪。將近一年以後，王員外派家人來接王氏歸家，途徑遇到強盜靜山大王，靜山殺了家人，王氏做了壓寨夫人。後王氏勸靜山改惡從善，靜山說出曾柱殺過兩

人，一是家人，另一便是劉貴。王氏出首公堂，新任府尹處決了靜山。這篇話本雖然也寫到官吏昏庸，草菅人命，但著墨不多，作品的主旨還是「聱笑之間，最宜謹慎」，正如話本結尾所言：「善惡無分總喪軀，衹因戲語釀殃危。勸君出話須誠實，口舌從來是禍基。」

明代文人馮夢龍曾把這篇話本收編入通俗小說集《醒世恒言》，題目改爲《十五貫戲言成巧禍》，內容與《錯斬崔寧》大致相同，衹是個別詞句有些改動。馮夢龍，字猶龍，江蘇蘇州人，曾做過福建壽寧知縣，通俗文學的收集者和編輯家。自編人《醒世恒言》之後，所作傳奇二十一種，今存《雙雄夢》、《萬翠園》、《未央天》等八種。他還參加編校過《音韻須知》、《北詞廣正譜》等書。

時至清初，戲曲作家朱㿟根據《錯斬崔寧》、《十五貫戲言成巧禍》等作品的情節改編，創作了傳奇劇本《雙熊夢》。朱㿟，字素臣，號笙庵，江蘇蘇州人，與作家李玉、李書雲友善，他是清初蘇州派重要劇作家，所作傳奇二十一種，今存《雙熊夢》、《翡翠園》、《秦樓月》等。

《雙熊夢》劇中有兩條情節綫索。一條情節綫索來源於《錯斬崔寧》，而有所改動。另一條情節綫索參考《後漢書·李敬傳》故事，趙相夫人遺失珠璫一串，疑爲兒媳所竊，兒媳遭棄，後來李敬接任趙相，其僕人從相府鼠穴中發現此珠，始明真相。劇作家作了生發，豐

富和創造。朱熹還根據《明史》、《況太守傳》有關資料，虛構了況鍾重審、破案的情節。

劇本寫山陽縣書生熊友蘭、熊友蕙兄弟二人，生活拮據。友蘭出外營生，友蕙在家。友蕙所居裏屋與鄰居侯玉姑的房間僅一牆之隔，玉姑是開米店的馮玉吾家的童養媳。一天，馮玉吾將一對金環和十五貫寶鈔交玉姑保存。玉姑放在桌上，不料夜裏被老鼠拖到了隔壁熊家。次日清晨熊友蕙發現桌上一對金環，還以爲神靈相助。此時忽聽得老鼠作鬧，便買了一包鼠藥，裝入幾隻炊餅內，想用來藥死老鼠。友蕙拿了金環到馮玉吾家換糧食，被馮玉吾識得，便懷疑玉姑與友蕙不端，留下金環，叫兒子錦郎向玉姑索取。錦郎走到玉姑房門口，見地上有一炊餅，拾起便吃，中毒身亡。兩件事情湊在一起，馮玉吾認定玉姑與友蕙有奸情，合謀毒死親夫，便告到山陽縣。縣令過于執將兩人屈打成招，判成死罪，並要友蕙賠償丟失的十五貫錢。

熊友蘭離家後，給人撐船幹活，一日來到蘇州，在船上聽得山陽縣發生的案情，頓時昏厥。無錫客商陶復朱出於同情，贈他十五貫錢，讓他回去營救弟弟。

另一條情綫與《錯斬崔寧》略同，但有所改動。地點由臨安改成無錫。劉貴改爲開肉鋪的游葫蘆，他姐姐給他十五貫錢重新開業，他回家與拖油瓶的女兒蘇戌娟戲言，以十五貫錢將她賣給了人家做丫頭。偷錢殺人的是當地賭棍婁阿鼠。蘇戌娟想到姑母家躲避，路上遇到的是正拿着十五貫錢的熊友蘭。

值得注意的是，劇本增加了況鍾查案、審案的情節。友蕙、玉姑、戌娟兩案都交蘇州府監斬，新任蘇州太守就是況鍾。況鍾一到蘇州就得一夢，有兩野人各銜一鼠，長跪案前，接着堂上又有四人喊冤，疑有冤情。於是到應天巡撫周忱案前據理力爭，請求寬限時日，重新復查。況鍾親到山陽縣踏勘，發現熊、馮兩家牆脚下的鼠洞，并從鼠洞中找出十五貫寶鈔和一個炊餅，破了一案。接着又假扮術士，到無錫察訪，將婁阿鼠捉拿歸案。劇中還寫到熊氏兄弟雙雙考中進士，並由況鍾撮合，友蘭與戌娟、友蕙與玉姑結爲夫婦。

《雙熊夢》與話本《錯斬崔寧》相比，不僅情節大大豐富，而且一改「戲言惹禍」的主題，強調了清官審案的題旨。《雙熊夢》問世之後，流傳很廣。昆劇經常演出其中的精彩折子，如《審問》、《判斬》、《見都》、《踏勘》、《訪鼠》、《測字》等。京劇、秦腔等劇種也都有改編演出，還有鼓詞、彈詞、寶卷、木魚書等曲種改編演唱。

二十世紀五十年代中期，昆劇《十五貫》的改編演出，使十五貫故事在流變過程中產生了一次重大的飛躍。一九五五年浙江國風昆蘇劇團爲了生存，對傳統劇目進行復排，改編，他們在杭州西湖的「大世界」小劇

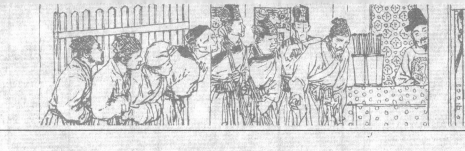

十五貫

一九五六年四月，國風崑蘇劇團改爲國營浙江崑蘇劇團赴北京演出。其間，毛澤東、劉少奇、周恩來、朱德等領導看了演出。毛澤東兩次觀看，熱情讚揚。周恩來看戲後，親切接見演員，與他們長談四十分鐘。他還在中南海紫光閣親自主持大型座談會研討《十五貫》。他盛讚《十五貫》：「一齣戲救活了一個劇種。」五月十八日《人民日報》發表由田漢執筆的社論《從「一齣戲救活了一個劇種」談起》。從四月十日首演至五月二十七日，北京共有七萬觀衆看了《十五貫》，北京出現了滿城爭説《十五貫》的盛況。在《十五貫》的推動下，各地紛紛成立崑劇團體，使崑劇這個劇種枯木逢春，得到了新生和發展。

一九五六年，上海電影制片廠又將崑劇《十五貫》拍攝成影片，影響更遍及全國。不僅如此，《十五貫》還曾出國演出過。一九五六年八月，京劇大師周信芳率上海京劇院赴前蘇聯訪問演出，行前，周恩來總理親自指定要把崑劇《十五貫》帶出去。爲此，周信芳領劇團冒着酷暑到杭州向浙江崑蘇劇團學戲，周信芳飾況鍾，孫正陽、趙曉嵐、王金璐分飾婁阿鼠、蘇戌娟、過于執。崑劇《十五貫》在前蘇聯演出，獲得了極大的成功。

如今，《十五貫》已成爲崑劇的保留劇目，經常活躍在崑劇舞臺上。一九九四年上海崑劇團還携此劇到臺灣獻演，受到了臺灣同胞的熱烈歡迎。

場演出了重編的崑劇《十五貫》。浙江省文化局副局長黃源發現這是一齣很有基礎的好戲，於是決定對它重點加工。成立了由黃源領導的劇本改編小組，成員有省委宣傳部文藝處處長鄭伯水，崑曲老藝人周傳瑛、王傳淞、朱國梁，劇作家陳靜。經過共同努力，重新改編的《十五貫》終於完成。

新編的《十五貫》對傳奇《雙熊夢》作了去蕪存菁、推陳出新的改造和創作。原劇二十六折，要演十二個小時左右，《十五貫》删去熊友蕙那條綫索，强化、突出了熊友蘭、蘇戌娟的主綫，全劇壓縮爲八場，使情節更爲集中、簡練。加强了況鍾形象的塑造，删棄了況鍾城隍廟夢警等迷信的成分，特別突出了況鍾實事求是、爲民請命的精神和深入民間、調查研究的作風。對過于執的主觀主義，周忱的官僚主義也作了入木三分的刻畫，這些都深化了作品的主題。劇本結構嚴謹，情節貫串，一氣呵成。唱詞、道白也進行了很大幅度的加工，使之更加通俗曉暢，適合現代觀衆的欣賞。演出陣容也很强大，由周傳瑛、王傳淞、朱國梁、婁阿鼠、過于執。

《十五貫》先在杭州演出，受到好評。一九五六年春節到上海演出，時任中共中央宣傳部部長的陸定一正好在上海，他看了演出後，認爲是齣好戲。這齣戲在上海引起了廣泛的關注。不久，文化部決定調該團進京演出。

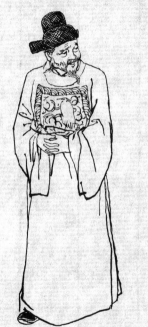

過於執

……任無錫縣縣官，辦案最愛捕風捉影，推測揣摩，不重調查研究，以致判了不少錯案、冤案。

況　鍾

任蘇州知府之職，爲官清正廉明，辦過無數疑難案件，有「況青天」之美譽。

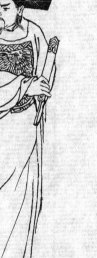

人物繡像

尤葫蘆

東關地方肉舖店主，爲人嗜酒貪杯，喜開玩笑，因酒後和女兒開了過分的玩笑，使女兒離家出走。自己在遭偷竊時遇害。

妻阿鼠

東關地方的遊手好閒之人，平時偷盜拐騙，無所不爲，終落得因謀財害命被押入死牢。

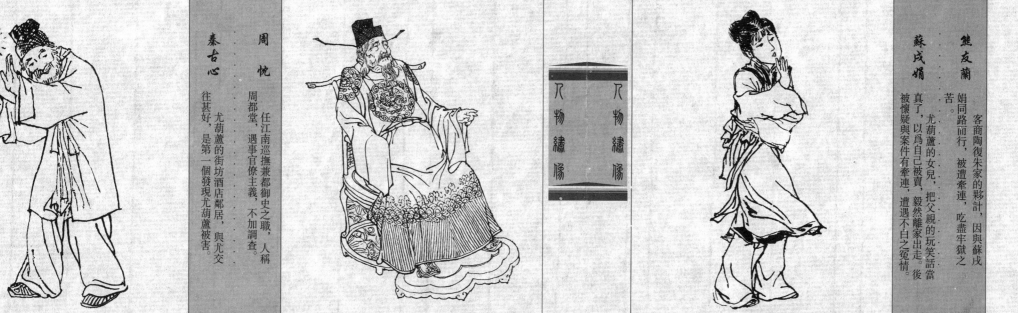

秦古心……尤葫蘆的街坊酒店鄰居，與尤交往甚好，是第一個發現尤葫蘆被害。

周㤀……任江南巡撫兼都御史之職，人稱周都堂，遇事官僚主義，不加調查。

熊友蘭……客商陶復朱家的夥計，因與蘇戌娟同路而行，被遭牽連，吃盡牢獄之苦。

蘇戌娟……尤葫蘆的女兒，把父親的玩笑話當真了，以為自己被賣，毅然離家出走。後被懷疑與案件有牽連，遭遇不白之冤情。

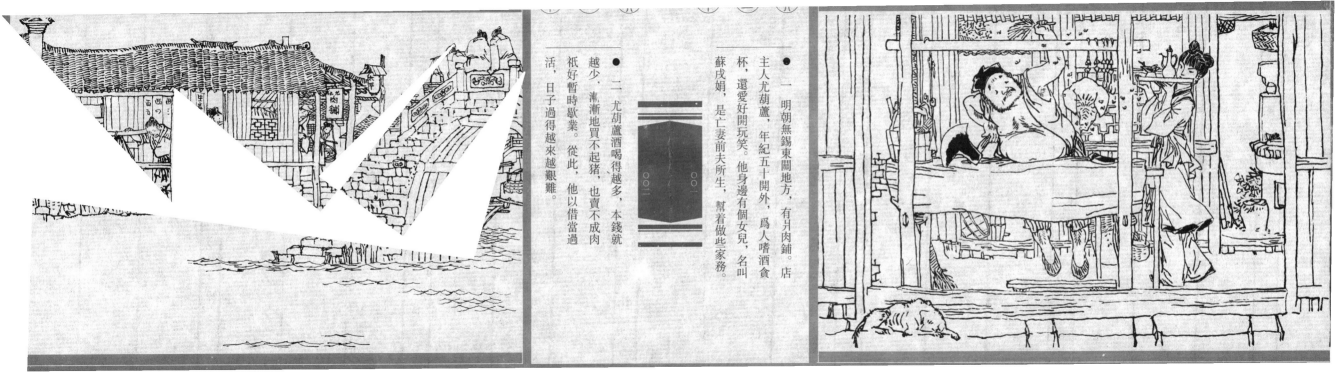

- 一 明朝無錫東關地方，有爿肉舖。店主人尤葫蘆，年紀五十開外，爲人嗜酒貪杯，還愛好開玩笑。他身邊有個女兒，名叫蘇戌娟，是亡妻前夫所生，幫着做些家務。

- 二 尤葫蘆酒喝得越多，本錢就越少，漸漸地買不起猪，也賣不成肉祇好暫時歇業。從此，他以借當過活，日子過得越來越艱難。

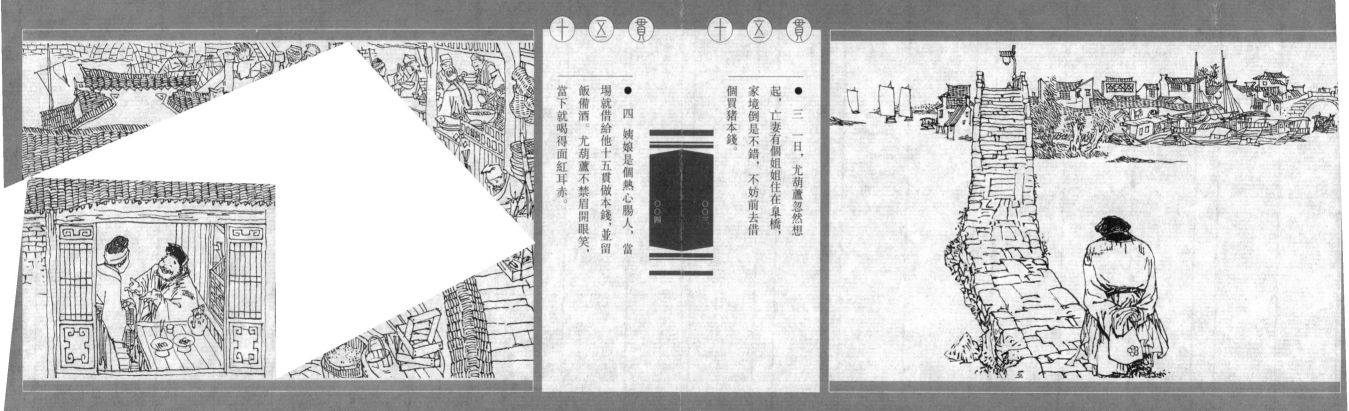

- 三　一日，尤葫蘆忽然想起，亡妻有個姐姐住在皁橋，家境倒是不錯，不妨前去借個買豬本錢。

- 四　姨娘是個熱心腸人，當場就借給他十五貫做本錢，並留飯備酒。尤葫蘆不禁眉開眼笑，當下就喝得面紅耳赤。

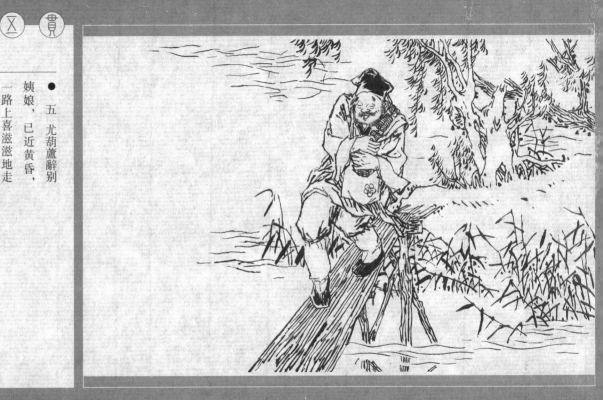

- 五　尤葫蘆辭別姨娘，已近黃昏，一路上喜滋滋地走回家去。

- 六　他路過街坊油酒店秦古心家門前，心想：平時我與他做買賣，交往甚好，明日買豬，何不請他相幫。於是上前敲門，學着女人的聲音道：『秦老伯可在家麼？』

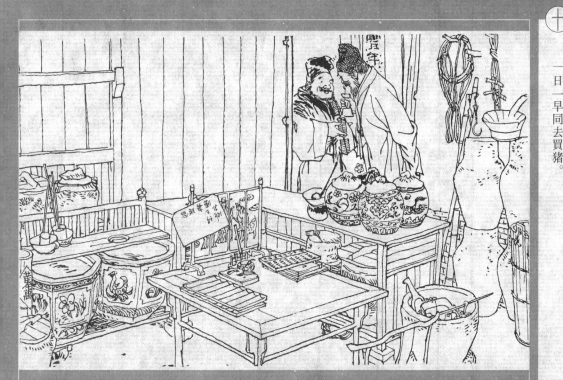

十五貫 十五貫

- 七 秦古心下床開門，東瞧西瞧，卻不見人；再一細看，祇見尤葫蘆伏在暗角裏發笑。秦古心道：「尤葫蘆，你就是喜歡開玩笑，這麼晚了，叫我有什麼事呀？」

○○七

○○八

- 八 尤葫蘆拍拍肩上的錢袋開了一個玩笑，說是路上拾來的。秦古心不信。尤葫蘆纔將這十五貫錢的來歷說了一遍，並請他明日一早同去買猪。

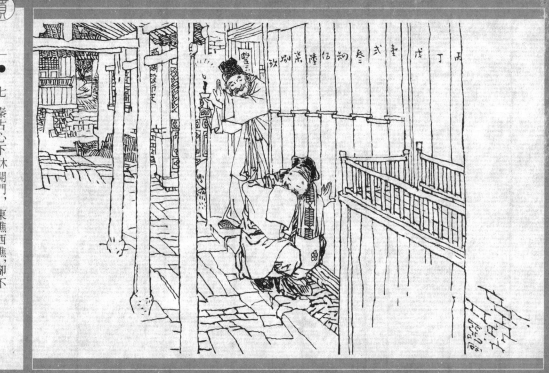

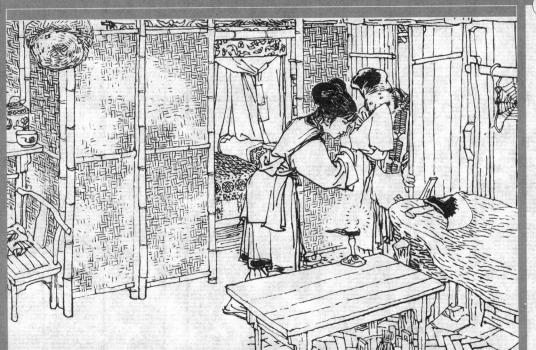

十五貫 十五貫

- 九 秦古心見他酒醉得厲害，怕他誤事，就道：「尤二叔，明日買猪，還是我來叫你吧！」尤葫蘆連連稱謝而去。

- 一〇 尤葫蘆來到自家肉鋪敲門。蘇戌娟開門一看，見爹爹揹着許多銅錢，感到好生奇怪，就問：「爹爹，這麼多錢，可是借來的？」

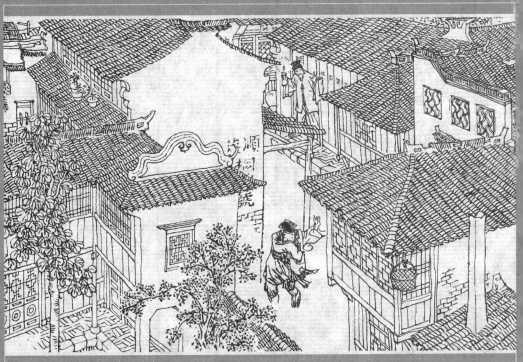

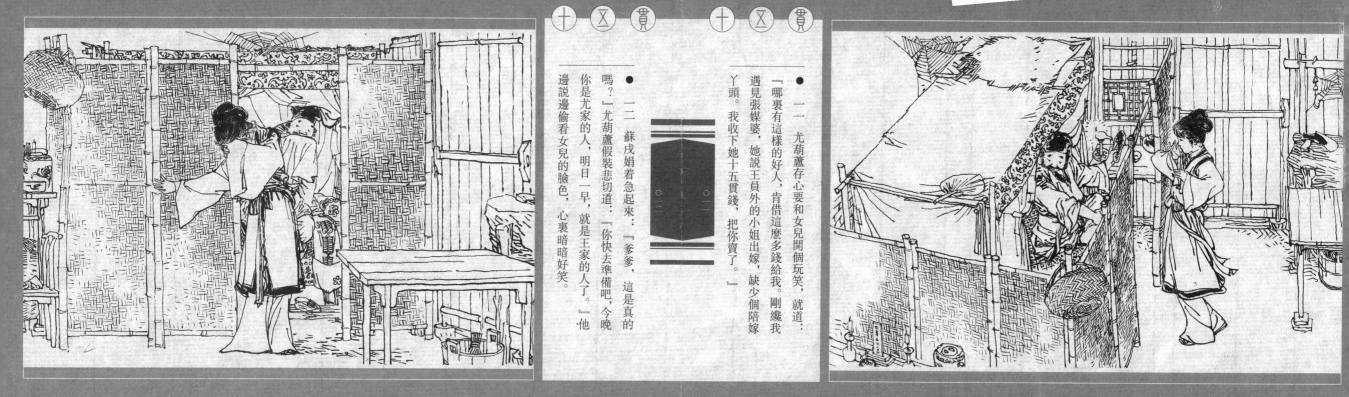

十五貫　十五貫

● 一一　尤胡蘆存心要和女兒開個玩笑，就道：「哪裏有這樣的好人，肯借這麼多錢給我。剛纔我遇見張媒婆，她說王員外的小姐出嫁，缺少個陪嫁丫頭。我收下她十五貫錢，把你賣了。」

● 一二　蘇戌娟着急起來：「爹爹，這是真的嗎？」尤胡蘆假裝悲切道：「你快去準備吧，今晚你是尤家的人，明日一早，就是王家的人了。」他一邊説一邊偷看女兒的臉色，心裏暗暗好笑。

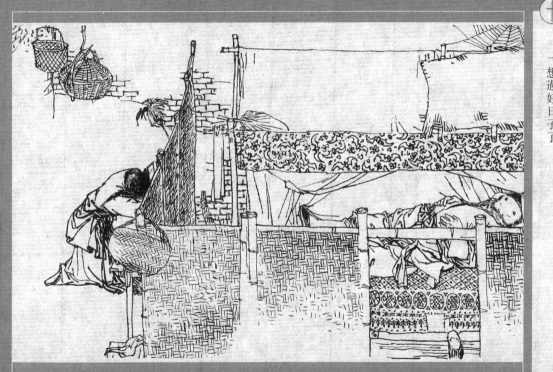
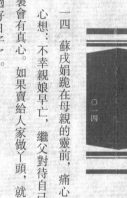
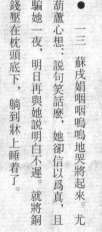
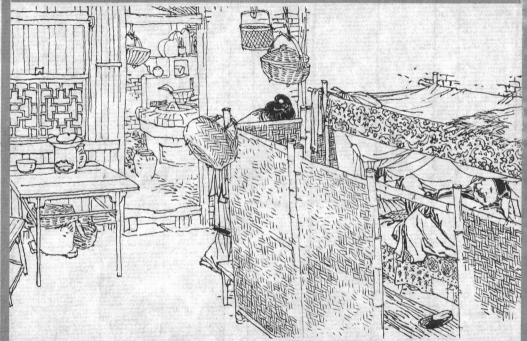

十五貫　十五貫

- 一三 蘇戌娟咽咽嗚嗚地哭將起來。尤葫蘆心想：說句笑話麼，她卻信以爲真，且騙她一夜，明日再與她說明白不遲。就將銅錢壓在枕頭底下，躺到牀上睡着了。

- 一四 蘇戌娟跪在母親的靈前，痛心悲泣，心想：不幸親娘早亡，繼父對待自己，哪裏會有眞心。如果賣給人家做丫頭，就休想過好日子了。

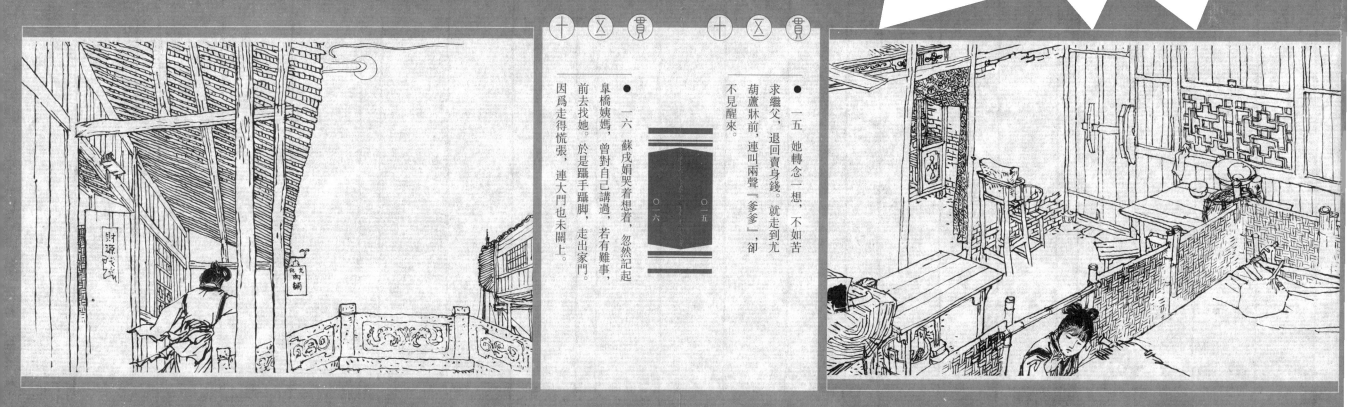

- 一五 她轉念一想，不如苦求繼父，退回賣身錢。就走到尤葫蘆牀前，連叫兩聲『爹爹』，卻不見醒來。

- 一六 蘇戌娟哭着想着，忽然記起皋橋姨媽，曾對自己講過，若有難事，前去找她。於是躡手躡腳，走出家門。因爲走得慌張，連大門也未關上。

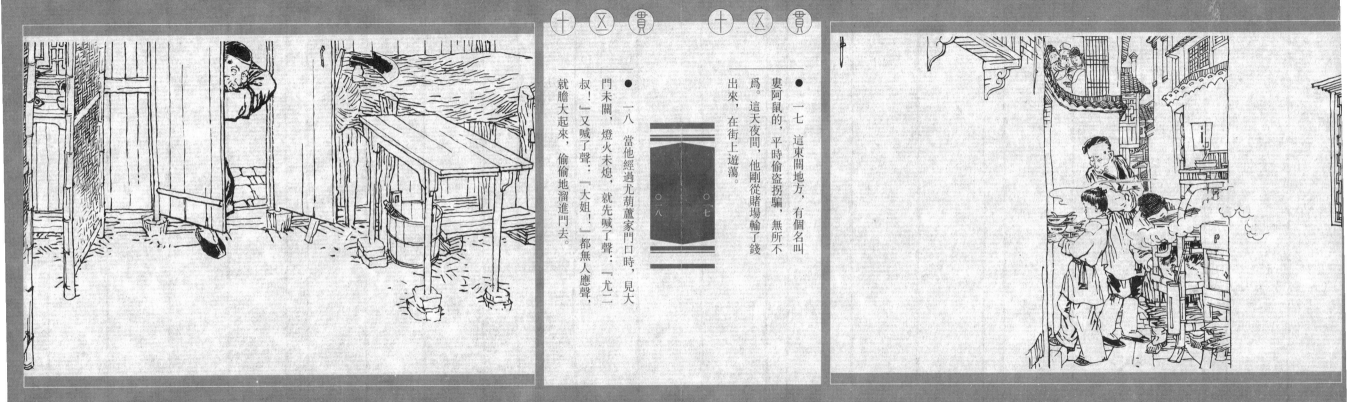

一七 這東關地方，有個名叫婁阿鼠的，平時偷盜拐騙，無所不爲。這天夜間，他剛從賭場輸了錢出來，在街上遊蕩。

一八 當他經過尤葫蘆家門口時，見大門未關，燈火未熄，就先喊了聲：「尤二叔！」又喊了聲：「大姐！」都無人應聲，就膽大起來，偷偷地溜進門去。

十五貫 十五貫

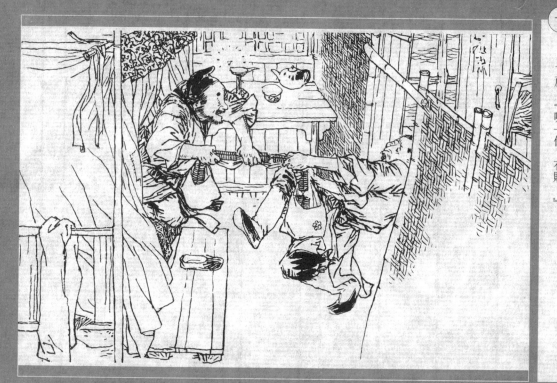

- 一九 婁阿鼠見案板上有把肉斧，就順手牽羊，想賣點錢用。猛一回頭，又見尤葫蘆枕頭底下壓着許多銅錢，頓時放下肉斧，一步一步地挨到牀邊去。

- 二〇 他動手抽那十五貫錢，抽不出；又用牙齒咬繩子，也咬不斷。他就大着膽子，用力一拉，「哐啷」一聲，驚醒了尤葫蘆：「哪一個，有賊！」

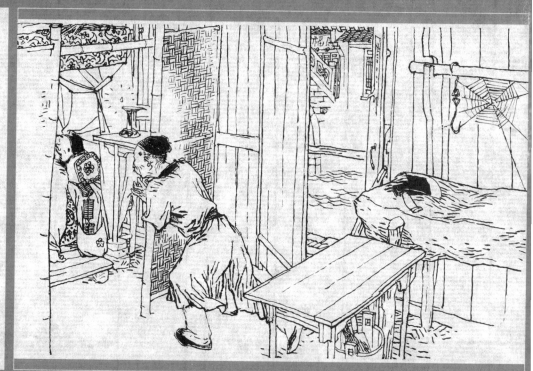

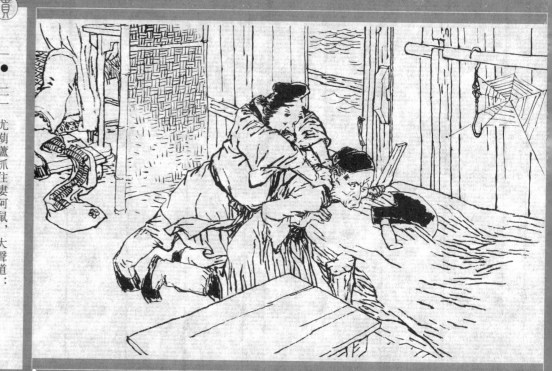

十五貫　十五貫

(二一) 尤葫蘆抓住婁阿鼠，大聲道：「你欠了我的肉債不還，還要來偷我的錢!」婁阿鼠哪是尤葫蘆的對手，一下就被按倒在案板上。

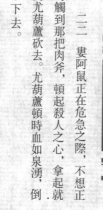

(二二) 婁阿鼠正在危急之際，不想正巧觸到那把肉斧，頓起殺人之心，拿起就向尤葫蘆砍去。尤葫蘆頓時血如泉湧，倒了下去。

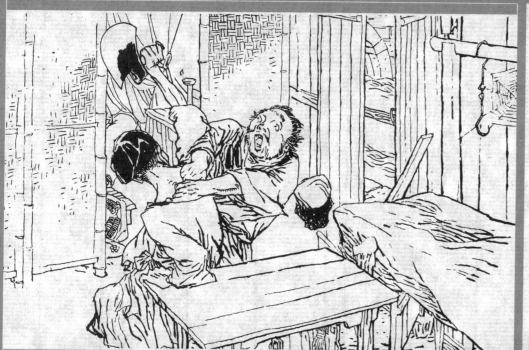

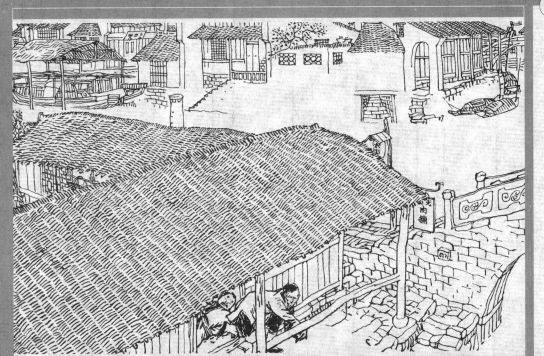

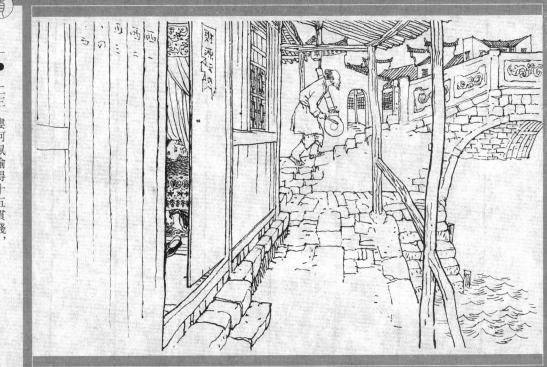

- 二三 婁阿鼠偷得十五貫錢，正待出門，忽聽街上傳來敲更之聲，怕人看見，急忙吹熄了燈，躲到牀後。

- 二四 慌亂之中，婁阿鼠把剛纏咬過的繩子扯斷，一部分錢散落在地，未及全部拾起，就急忙逃走，連身上帶着的一副骰子（賭具），也丟失在牀後。

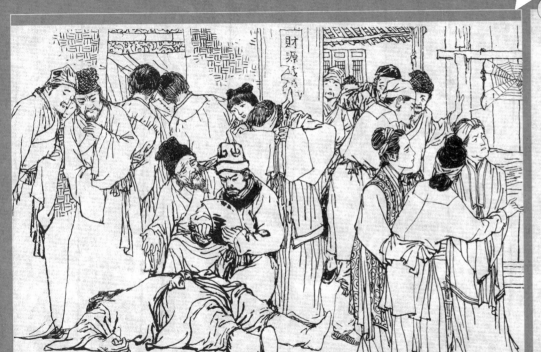

- 二五 這時，天色未明，秦古心就來到尤家。他被絆了一跤，爬起來細細一看，大叫道：「啊呀，不好了，尤葫蘆被人殺死了！」

- 二六 這一叫喊，頓時驚動街坊四鄰。夏總甲（地保）也聞聲趕到。秦古心就將尤葫蘆借錢買豬的事，向大家說了一遍。衆街坊一看，十五貫錢不見了，蘇戌娟也不知去向。

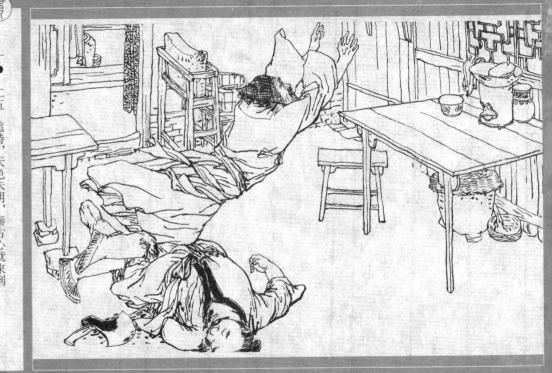

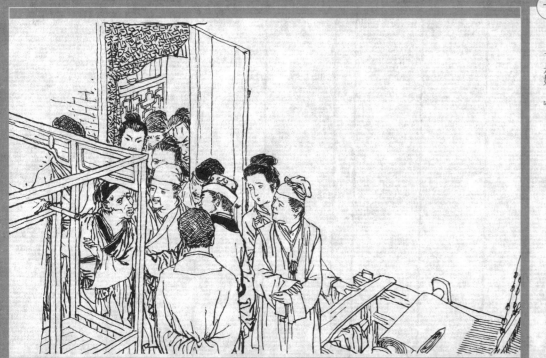

十五貫 十五貫

- 二七 這時,眾街坊紛紛猜疑……

- 二八 混在人群裏的婁阿鼠道:「俗話說:女大不中留,久留惹災禍。依我看,一定是蘇戌娟戀情貪愛,私通奸夫,殺父盜財,然後雙雙出走,兇手一定是她。」

十五貫 十五貫

- 二九 夏總甲感到事關重大，就封門保護現場，對眾街坊道：「殺死尤葫蘆的，是賊也罷，是他女兒也罷，我想不曾逃遠。我們分頭辦事，我去報官，你們快去追趕兇手。」婁阿鼠也隨眾街坊追趕蘇戌娟去了。

- 三〇 蘇戌娟自從出走之後，孤單一人，走得兩腿疼痛難受。走到三叉路口，正不知該走哪條路時，卻見有個客商模樣的人，在匆匆趕路，就連忙招呼道：「前面客官慢行。」

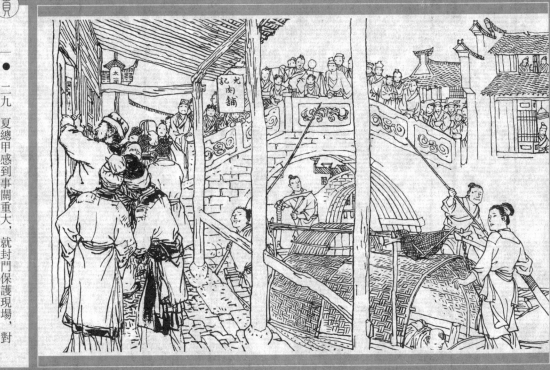

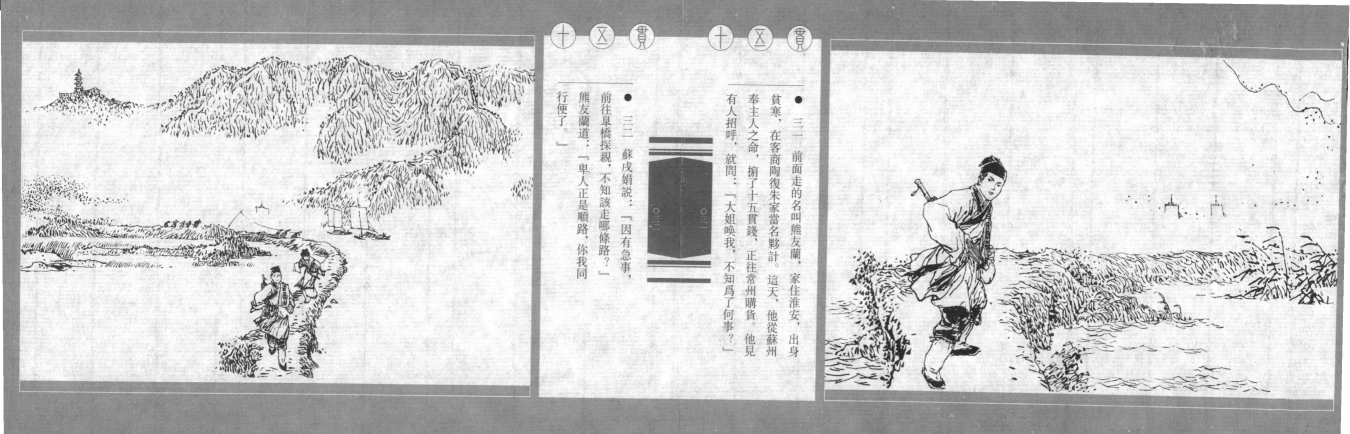

十五貫

● 三一 前面走的名叫熊友蘭，家住淮安，出身貧寒，在客商陶復朱家當名夥計。這天，他從蘇州奉主人之命，捎了十五貫錢，正往常州購貨。他見有人招呼，就問：「大姐喚我，不知爲了何事？」

● 三二 蘇戌娟說：「因有急事，前往臯橋探親，不知該走哪條路？」
熊友蘭道：「卑人正是順路，你我同行便了。」

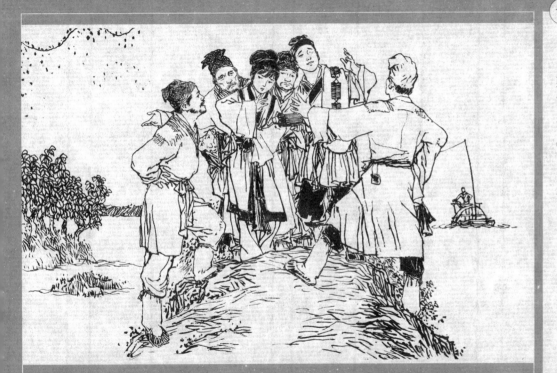

- 三三 忽聽得身後一片喧嚷聲:「前面兩人慢走!」蘇戌娟一驚,跌倒在地上。熊友蘭連忙扶她起來。眾街坊上前,一下就把他們兩人圍在中間。

- 三四 眾街坊見蘇戌娟同一個不相識的男人在一起,更議論紛紛。秦古心上前一步對蘇戌娟道:「大姐,你幹的好事,還不趕快跟我們回去!」

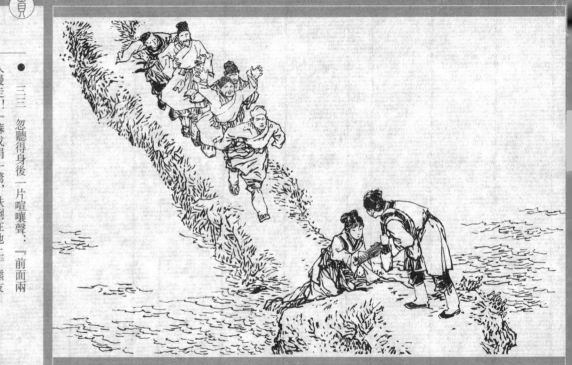

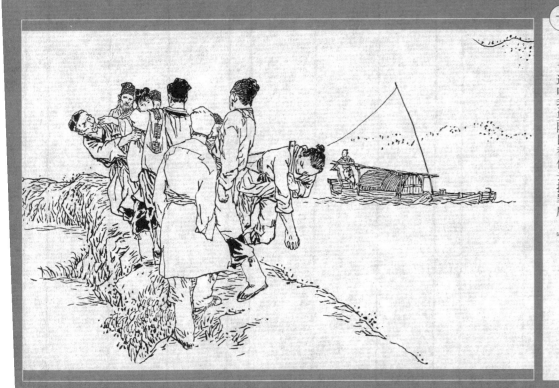

十五貫　十五貫

- 三五　蘇戌娟很詫異。衆街坊道：「你爹已被殺死，還裝作不知道麼？」蘇戌娟聽了大驚，哭着就要回家。婁阿鼠攔住她：「你勾結奸夫，謀財害命，如今雙雙捉住，還往哪裏走？」

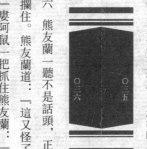

○三五

○三六

- 三六　熊友蘭一聽不是話頭，正轉身要走，卻被衆街坊攔住。熊友蘭道：「這又怪了，與我有什麼相干？」婁阿鼠一把抓住熊友蘭：「你要走了，難道叫我婁阿鼠替你去抵罪麼！」

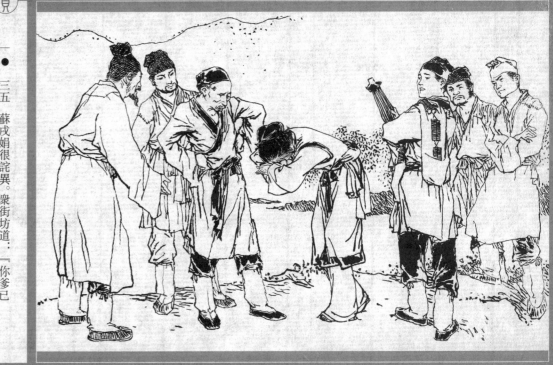

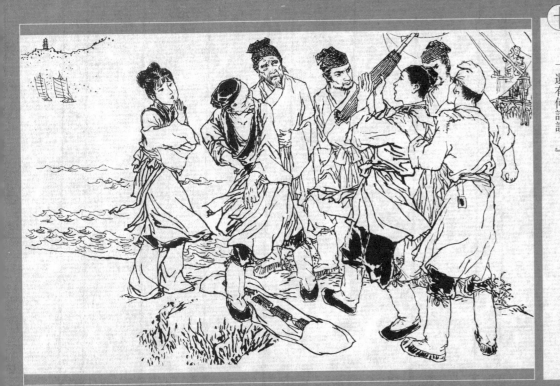

十五貫

- 三七 這時，街坊中有人插嘴道：「不用多說，且看看他的銅錢是不是十五貫?」於是一把奪下熊友蘭的錢袋，秦古心就蹲下身子數將起來：「啊呀，不多不少，整整十五貫。」

十五貫

- 三八 婁阿鼠聽得錢正好是十五貫，就用手指着熊友蘭，惡狠狠地道：「你謀財害命，拐騙女人，贓證俱在，還有何話說?」

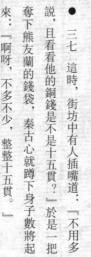
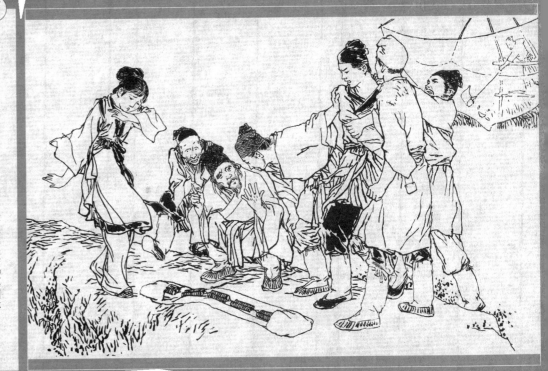

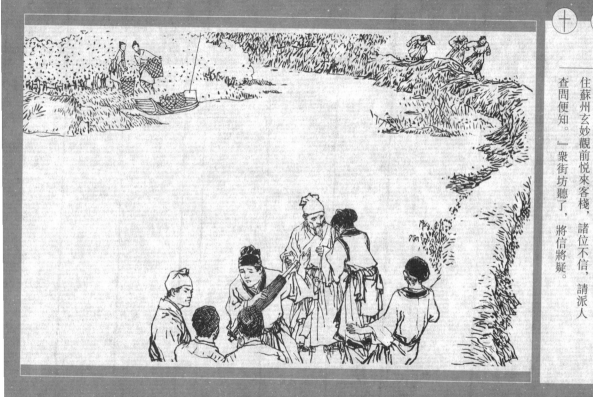

十五貫　十五貫

● 三九　熊友蘭急道：「諸位，這十五貫錢，是主人命我前往常州購買貨物的。我與這個女子，是路上相遇，怎可把我認作兇犯呢？」蘇戌娟也道：「我與他素不相識，你們不可冤枉好人。」

● 四〇　衆街坊道：「你們的話，是假是真，哪個相信？」熊友蘭道：「我主人陶復朱，現住蘇州玄妙觀前悅來客棧，諸位不信，請派人查問便知。」衆街坊聽了，將信將疑。

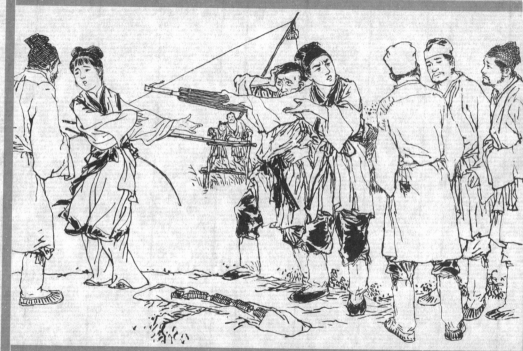

十五貫 十五貫

- 婁阿鼠唯恐有變，忙道：「諸位，別聽他狡辯，現在人贓俱在，尤葫蘆不是他殺的，難道是別人殺的不成？」這時，夏總甲帶了兩個差役趕到。婁阿鼠高聲叫道：「兇手在這裏，快帶走吧！」

- 四二眾街坊勸差役將事情問清楚再把兩人帶走。差役不耐煩地道：「不管是也不是，到了衙門，自然明白。」硬把熊友蘭與蘇戌娟用鎖鏈套住，帶走了。婁阿鼠心裏暗暗高興。

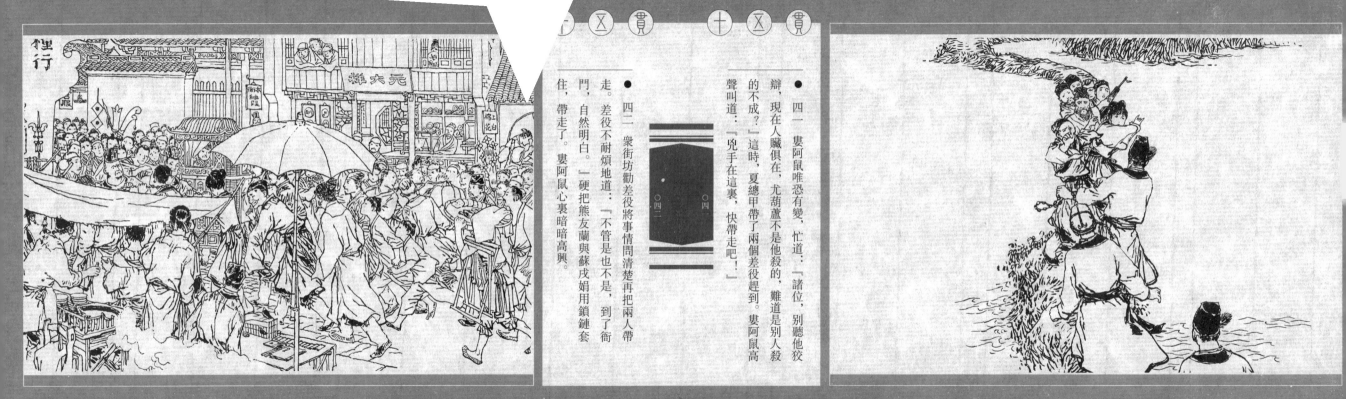

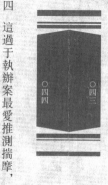

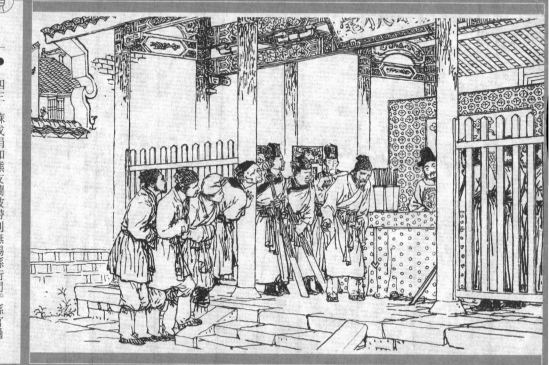

○四三 蘇戌娟和熊友蘭被帶到無錫縣衙門。縣官過于執立即升堂理事。問眾街坊：「尤葫蘆被害是怎麼知道的？兇手又是怎樣拿住的？」秦古心就將尤葫蘆借錢買豬，令晨發現尤葫蘆被害等事講了一遍。

○四四 這過于執辦案最愛推測揣摩，不重調查研究，以致判了不少錯案、冤案。他聽得熊友蘭所帶十五貫錢與尤葫蘆相同，蘇戌娟又與熊友蘭同行，就武斷地說：「蘇戌娟與熊友蘭，一定是通奸謀殺無疑的了。」

十五贯　十五贯

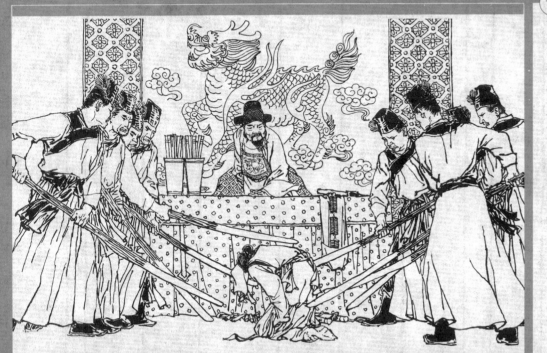

○四五　○四六

- 四五　衆街坊見縣官未經調查，就下斷言，連忙道：「小的未曾親見，不敢亂說。」過于執聽了很不高興，叫他們下去。婁阿鼠卻諂媚道：「大老爺說是通奸謀殺，真是英明果斷。」過于執聽了點頭微笑着。

- 四六　過于執喝令把蘇戌娟帶上堂來。蘇戌娟抖抖索索地跪在堂前，嚇得連頭也不敢抬起頭來！蘇戌娟道：「小女子不敢抬。」過于執喝道：「叫你抬頭，祇管抬頭！」

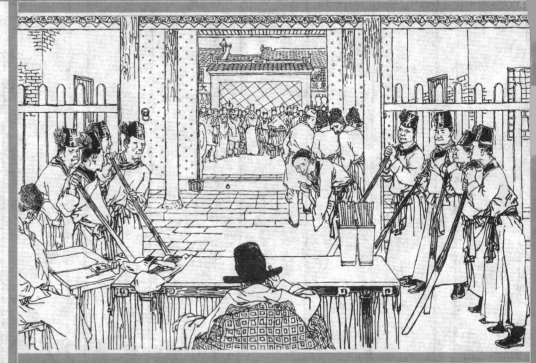

十五貫　十五貫

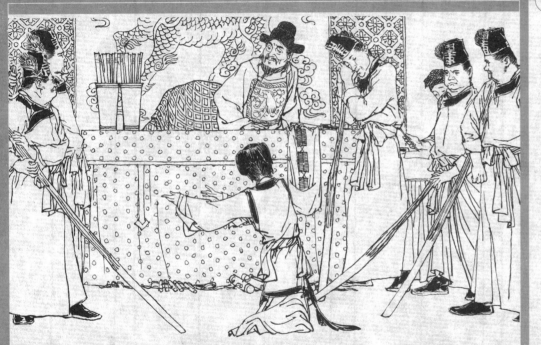

○四七　蘇戌娟剛一抬頭。過于執端詳了一會，就暗自尋思：看她艷如桃李，豈能無人勾引？年正青春，怎會冷若冰霜？她與奸夫情投意合，自然想遠走高飛，繼父攔阻，因而盜財殺父。

○四八　過于執便問蘇戌娟，爲何私通奸夫，謀財害命，雙雙出逃？蘇戌娟連忙分辯。過于執自作聰明地道：「你父旣姓尤，你爲何姓蘇？」蘇戌娟稟道：「我父早死，母親改嫁，我仍從亡父之姓，故而姓蘇。」

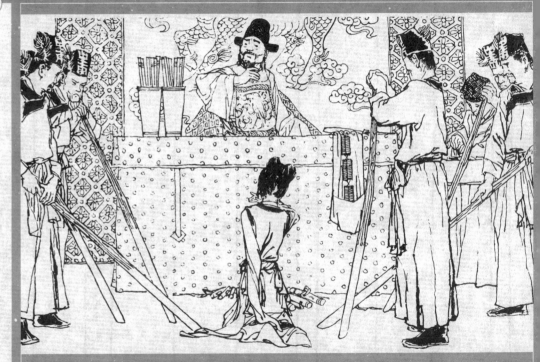

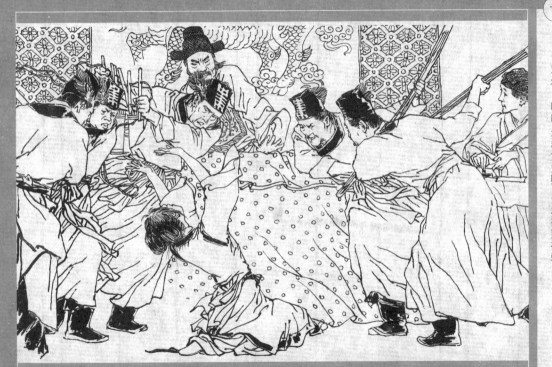

- 四九 過于執道：「這就是了，你們既非親生父女，他見你招蜂引蝶，自然要來管你；於是你懷恨在心，起了兇殺之意，是也不是？」蘇戌娟連連搖手道：「小女子並無此事。」

- 五〇 接着，蘇戌娟便將昨晚聽父親說這十五貫錢是她的賣身錢，因而私逃的經過申訴了一遍。過于執連連搖頭，說十五貫錢的來歷與秦古心所講的不符，明明是殺父盜財，卻還狡辯抵賴。

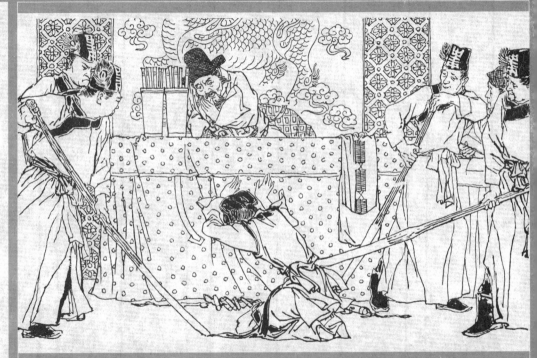

十五貫　十五貫

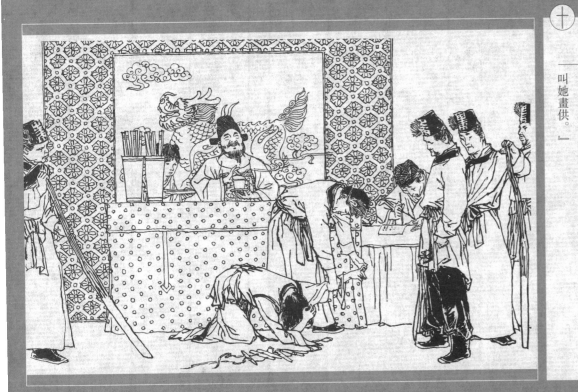

- 五一 過于執暗忖：這等女子，不受刑罰，怎知厲害，於是喝一聲：「拶指（古時的酷刑）！」蘇戌娟連聲高叫：「冤枉難招！」

- 五二 蘇戌娟手指被拶，痛得昏了過去。差役道：「這女子受刑不起，願招！」過于執笑眯眯地道：「這就好了，叫她畫供。」

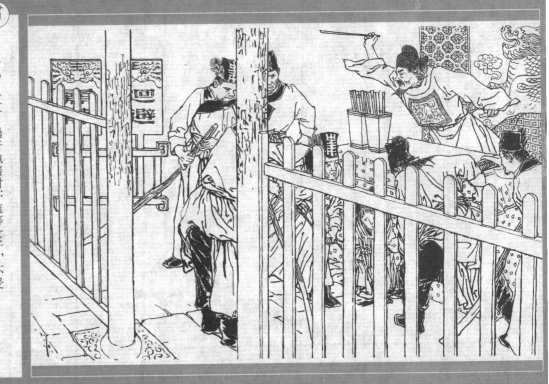

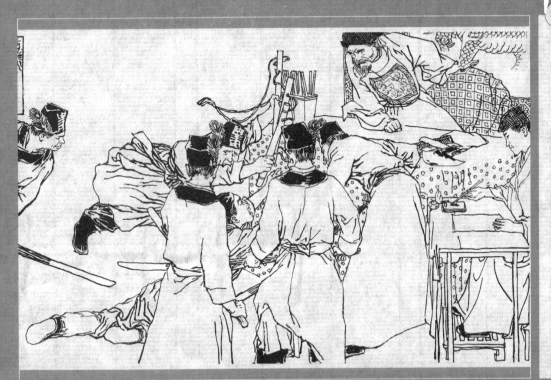

- 五三 過于執又喝令將熊友蘭帶上堂。過于執厲聲問道：「熊友蘭，你同蘇戌娟私通，偷盜十五貫錢，殺死尤胡蘆，還不快招供！」熊友蘭便將事情經過申訴了一遍。

- 五四 過于執問道：「你說從蘇州而來，往常州而去，為何不遲不早，正巧與蘇戌娟相遇？她又偏偏與你同走？你所帶十五貫貨款，為何與尤胡蘆丟失的分文不差？現在，蘇戌娟已經招了口供，你還是招了吧！」

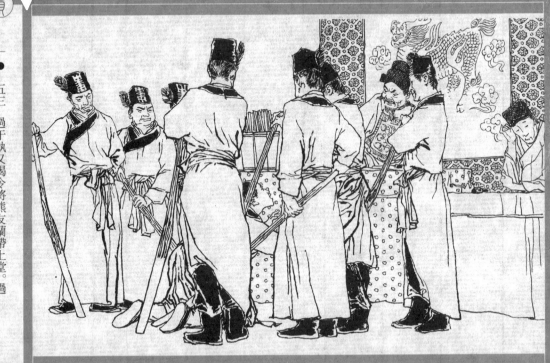

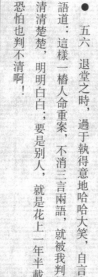

- 五五 熊友蘭說:「冤枉難招。」過于執喝道:「來!拖下去,重打四十!」熊友蘭又高呼道:「就是打死小人,也是無招。」過于執聽了勃然大怒,命差役上大刑。可憐熊友蘭,頓時疼得昏了過去,被逼畫供。

- 五六 退堂之時,過于執得意地哈哈大笑,自言自語道:這樣一椿人命重案,不消三言兩語,就被我判得清清楚楚,明明白白;要是別人,就是花上一年半載,恐怕也判不清啊!

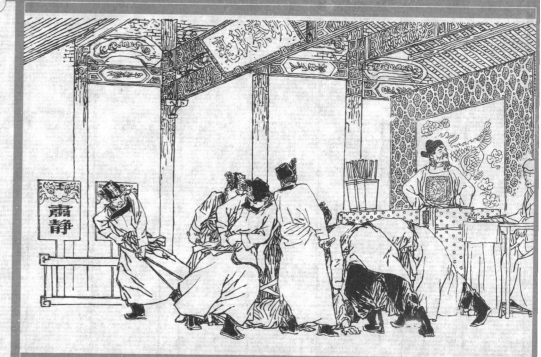

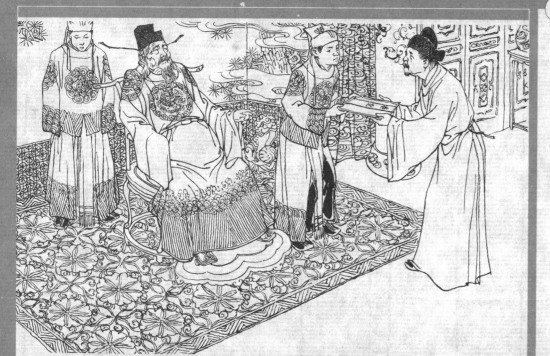

十五貫 十五貫

● 五七 過于執將蘇戌娟和熊友蘭屈打成招，判成死罪，寫下文書，命兩個差役，冒著凜冽的寒風，押解常州府去。

● 五八 常州府經過復審，又申詳到江南巡撫周忱處。這周忱身兼都御史之職，人稱周都堂。他不加調查，就寫下「情實」兩字，呈報刑部請旨。

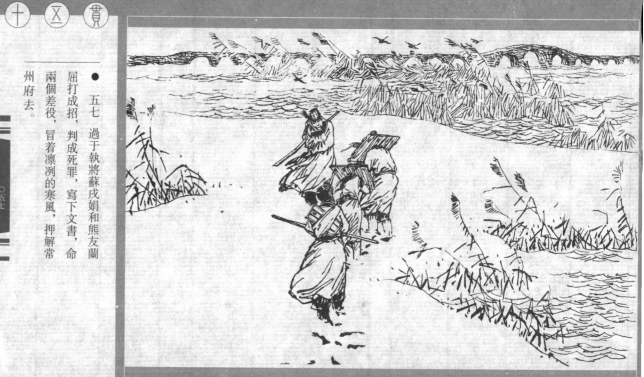

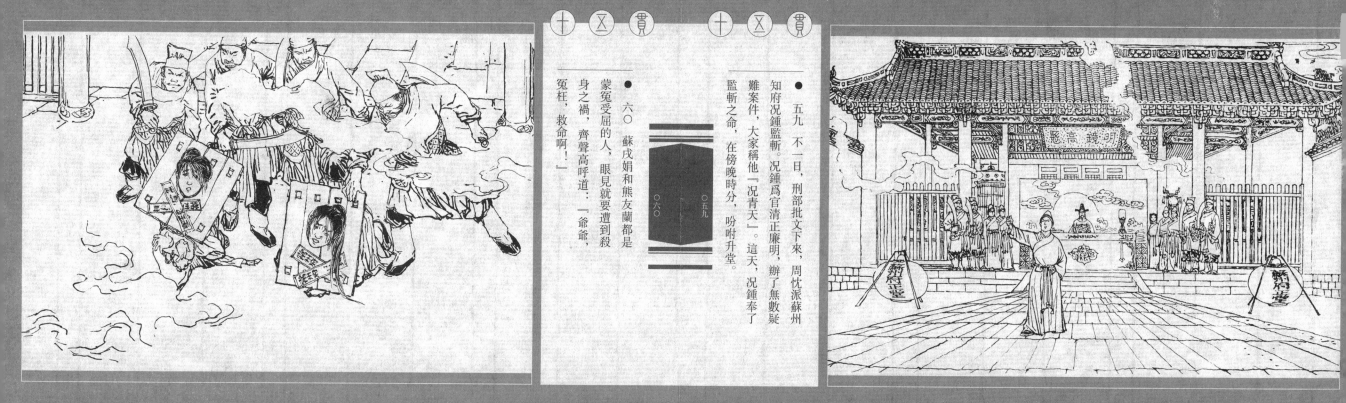

十五貫　十五貫

● 五九　不一日，刑部批文下來，周忱派蘇州知府況鍾監斬。況鍾爲官清正廉明，辦了無數疑難案件，大家稱他「況青天」。這天，況奉了監斬之命，在傍晚時分，吩咐升堂。

● 六〇　蘇戌娟和熊友蘭都是蒙冤受屈的人，眼見就要遭到殺身之禍，齊聲高呼道：「爺爺，冤枉，救命啊！」

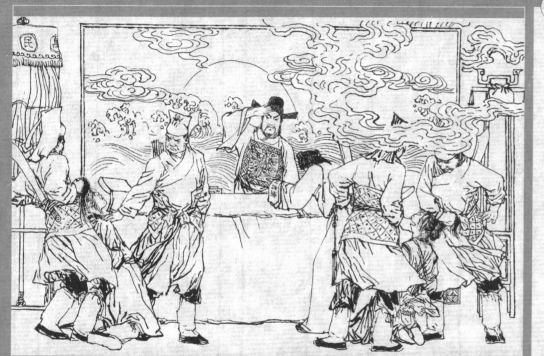

十五貫　十五貫

● 六一 況鍾道：「殺人者，理當償命。律典上，字字如鐵裁分明。你們殺人盜財，縷落得身受極刑。」

● 六二 熊友蘭又喊道：「小民冤比山高啊！」蘇戌娟也喊道：「小女子冤比海深啊！」況鍾看看案卷，暗自尋思：如說冤枉，何來條條罪狀？又怎有人證物證？於是喝一聲：「將斬旗拿來！」

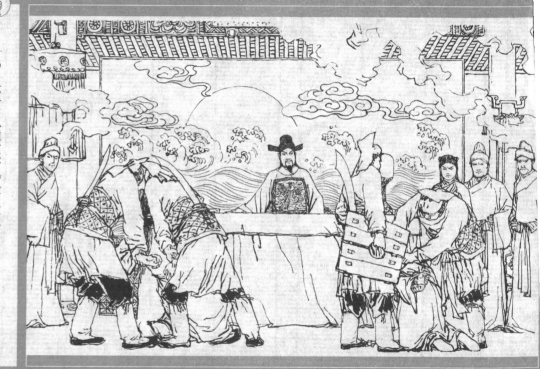

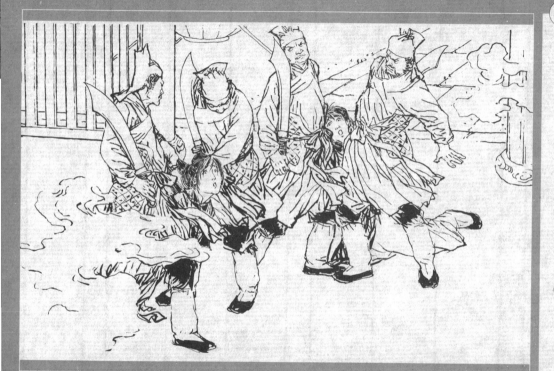

十五貫　十五貫

- 六三 劊子手呈上斬旗,況鍾提筆欲判,祇聽得堂下兩人高呼:「爺爺,冤枉啊!」這聲音,十分淒厲。況鍾不禁打了個寒噤,手中的筆,也慢慢擱下了。

- 六四 祇聽得熊友蘭哭道:「爺爺,人人都說你愛民如子,難道你就這樣不分青紅皂白,眼看小人舍冤而死嗎?」蘇戌娟也哭道:「爺爺,你要是屈斬良民,還算得什麼爲官清正廉明呢?」

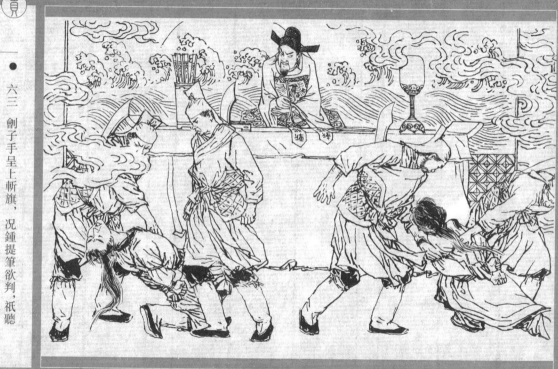

十五貫　十五貫

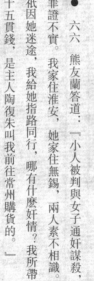
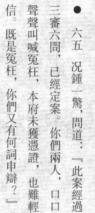
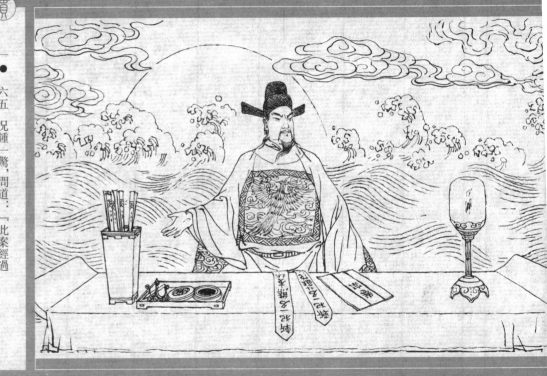

● 六五　況鍾一驚，問道：「此案經過三審六問，已經定案。你們兩人，口口聲聲叫喊冤枉，本府未獲憑證，也難輕信。既是冤枉，你們又有何詞申辯？」

● 六六　熊友蘭答道：「小人被判與女子通奸謀殺，罪證不實。我家住淮安，她家住無錫，兩人素不相識。祇因她迷途，我給她指路同行，哪有什麼奸情？我所帶十五貫錢，是主人陶復朱叫我前往常州購貨的。」

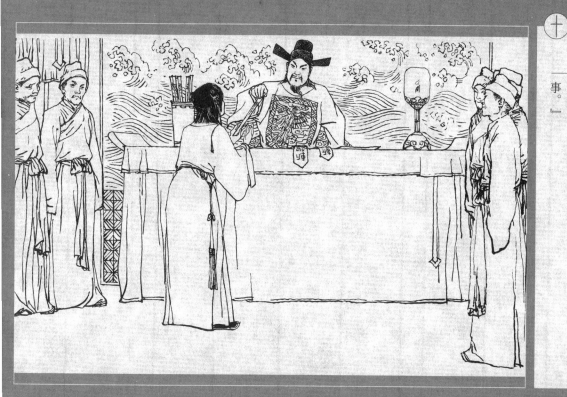

十五贯 十五贯

● 六七 況鍾又問：「你主人陶復朱現在何處？」熊友蘭回道：「我動身之時，他住在本城玄妙觀前悅來客棧之中，等我辦貨回來，同往福建銷售。大人如不信，可派人前往查問。」

● 六八 況鍾暗忖：此樁案情，似有可疑。玄妙觀前悅來客棧，離本城不遠，何不派人前往查詢？於是對左右道：「來人，速去悅來客棧查問，可有此事。」

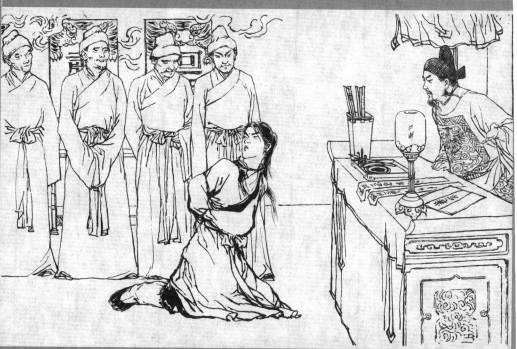

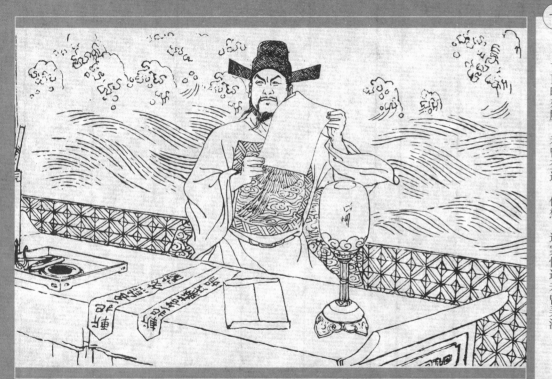

十五貫　十五貫

- 六九　蘇戌娟也道：「我與這位客官，素不相識，祇因我赴皋橋探親，迷失路途，求他指引，被人猜疑。爺爺如能查明這位客官的真實來歷，就知我與他同奸謀殺的罪情是冤枉的了。」

- 七〇　這時，況鍾重新拿起案卷，細細思量：一個住淮安，一個住無錫，他倆是怎結的這私情？一個去常州，一個去皋橋，既同路自可同行。再說熊友蘭這十五貫的來歷，未曾查過。他想：這案情還未曾弄清。

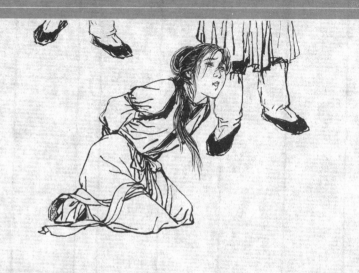

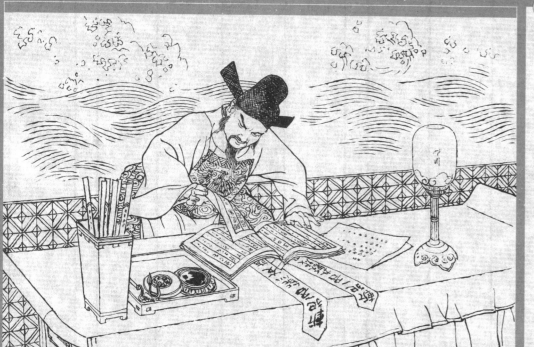

十五貫 十五貫

● 七一　不一會，門子帶了循環簿前來回稟：「爺爺，小的向客棧主人查問，確有此事。這熊友蘭是陶復朱的夥計。他所帶的十五貫錢，是陶復朱給他前往常州購貨的。」

● 七二　況鍾見循環簿上確有陶復朱和熊友蘭名字，就問熊友蘭幾時從淮安來到蘇州。熊友蘭說是四月初八。又問幾時動身前往常州。回答是四月十五。況鍾心想：尤葫蘆是四月十五被殺的，如此看是冤枉他的了。

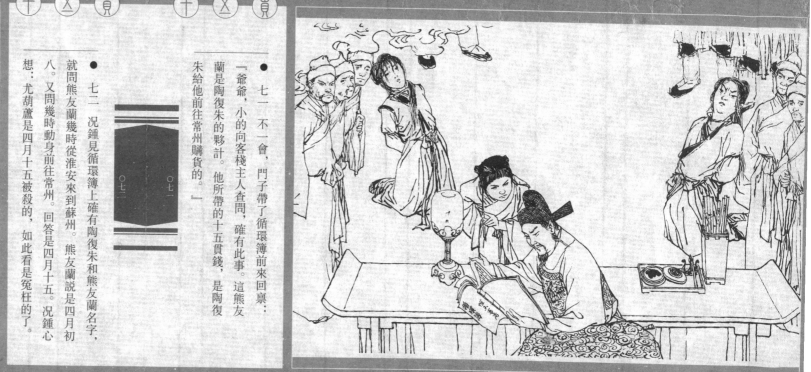

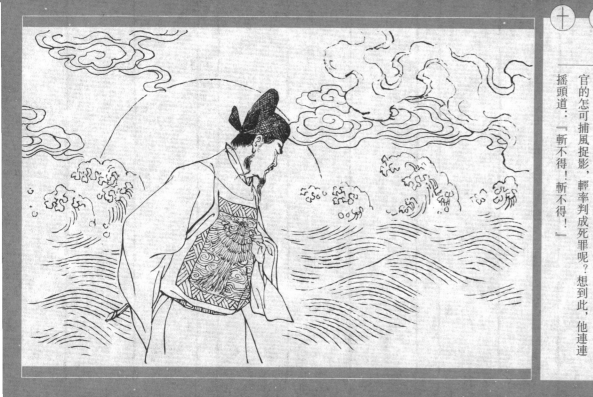

十五貫 十五貫

● 七三 蘇戌娟見已查清熊友蘭十五貫錢的來歷，連忙接口道：「爺爺已經查出這位客官的根底，就替他昭雪了吧！至於說我通奸謀殺，又有什麼真憑實據呢？」

○七四 ○七三

● 七四 況鍾暗自思忖：若說她不曾殺人，就要捉到真正的兇手；若說她確曾殺人，也要找到真憑實據。爲官的怎可捕風捉影，輕率判成死罪呢？想到此，他連連搖頭道：「斬不得！斬不得！」

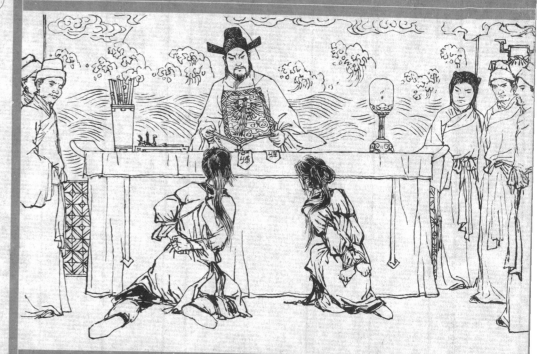

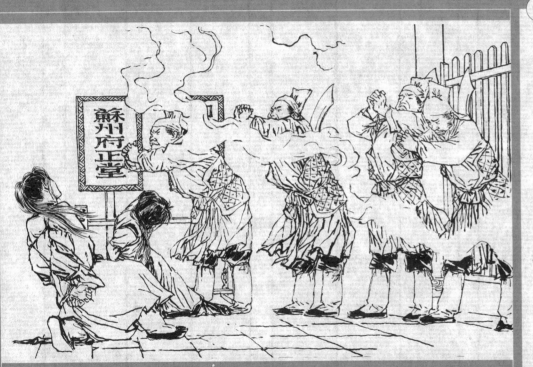

十五貫　十五貫

- 七五 但轉念一想,他是奉命監斬,無權翻案。常州府的案,蘇州府怎能過問?何況部文已下,怎好違令。想到此,又提起筆來。猶豫再三,卻又說:「不可啊,不可!」他覺得手中這支筆,似有千斤重。

○七五

- 七六 此刻,譙樓鼓敲二更三點。劊子手們見況鍾遲遲沒有判斬,一齊稟道:「爺爺,五更斬囚,遲延不得,倘誤時刻,小的們吃罪不起。」

○七六

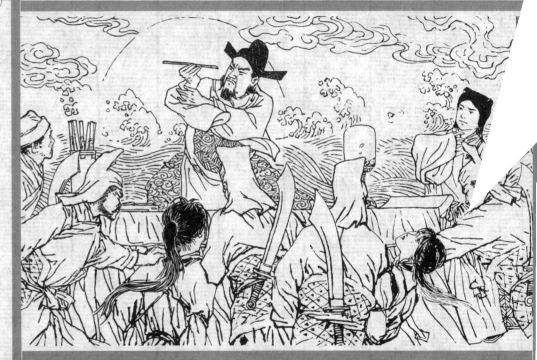

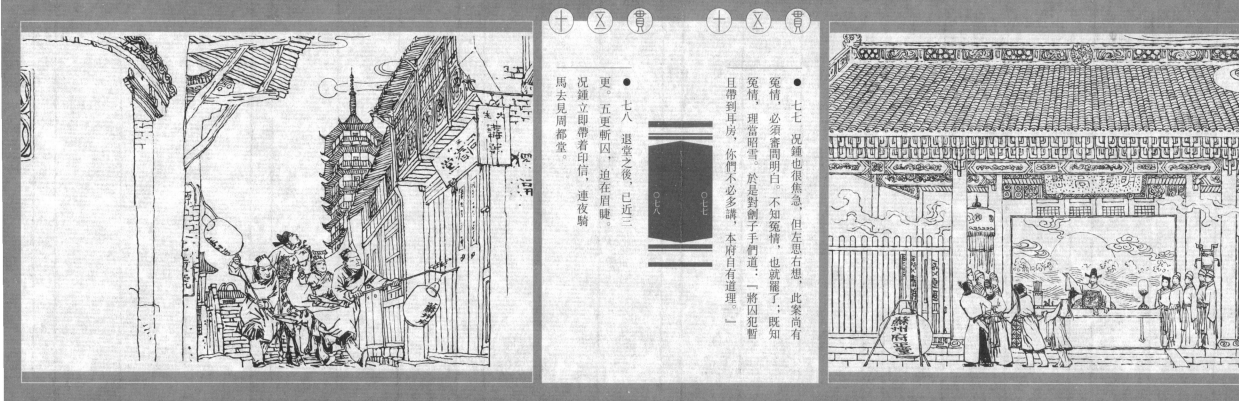

十五貫　十五貫

● 七七 况鍾也很焦急，但左思右想，此案尚有冤情，必須審問明白。不知冤情，也就罷了；既知冤情，理當昭雪。於是對劊子手們道：「將囚犯暫且帶到耳房，你們不必多講，本府自有道理。」

○七七　○七八

● 七八 退堂之後，已近三更。五更斬囚，迫在眉睫。况鍾立即帶着印信，連夜騎馬去見周都堂。

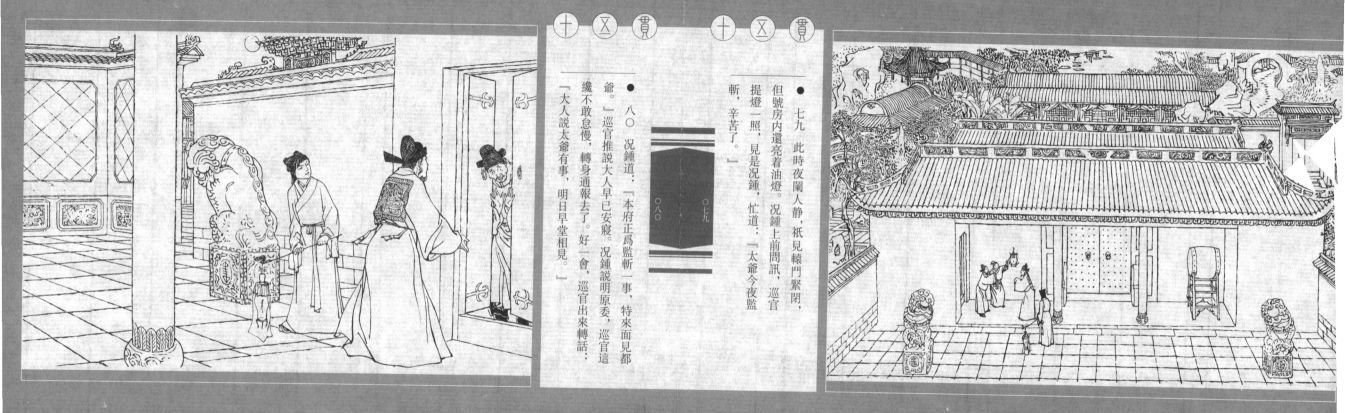

七九 此時夜闌人靜，祇見轅門緊閉，但號房內還亮着油燈。況鍾上前問訊，巡官提燈一照，見是況鍾，忙道：「太爺今夜監斬，辛苦了。」

八〇 況鍾道：「本府正為監斬一事，特來面見都爺。」巡官推說大人早已安寢。況鍾說明原委，巡官這纔不敢怠慢，轉身通報去了。好一會，巡官出來轉話：「大人說太爺有事，明日早堂相見。」

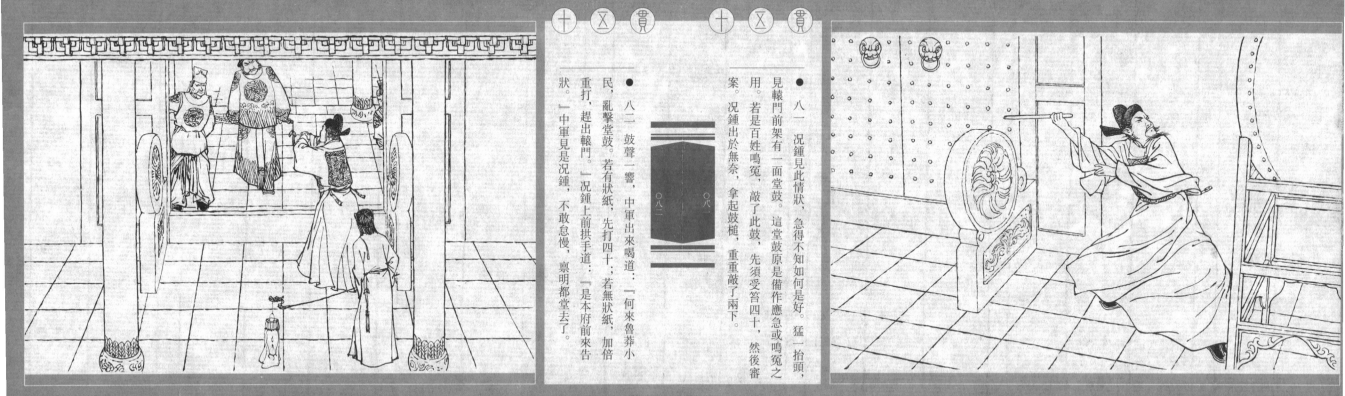

十五貫　　十五貫

● 八一　況鍾見此情狀，急得不知如何是好。猛一抬頭，見轅門前架有一面堂鼓。這堂鼓原是備作應急或鳴冤之用。若是百姓鳴冤，敲了此鼓，先須受笞四十，然後審案。況鍾出於無奈，拿起鼓槌，重重敲了兩下。

● 八二　鼓聲一響，中軍出來喝道：「何來魯莽小民，亂擊堂鼓。若有狀紙，先打四十；若無狀紙，加倍重打，趕出轅門。」況鍾上前拱手道：「是本府前來告狀。」中軍見是況鍾，不敢怠慢，稟明都堂去了。

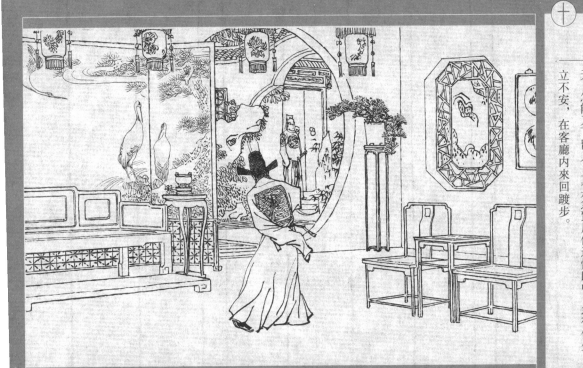

十五貫 　 十五貫

- 八三 不一會，中軍傳話請況鍾到客廳相見。況鍾獨自一人坐在客廳，等了好久，祇是不見周忱出來。

○八三 ○八四

- 八四 況鍾又等了好久，還是不見周忱出來。耳聽得譙樓鼓敲三更三點，況鍾越加焦急，心想：過了五更天，怎能刀下留人？真是急驚風偏遇慢郎中。急得他坐立不安，在客廳內來回踱步。

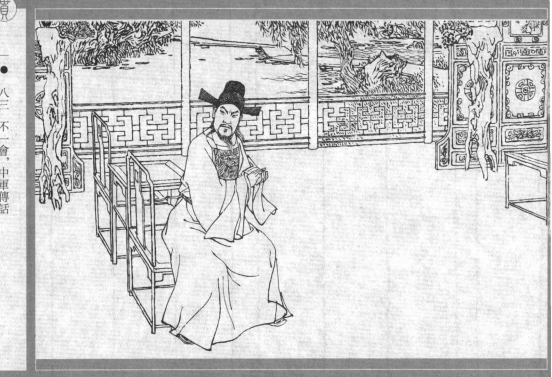

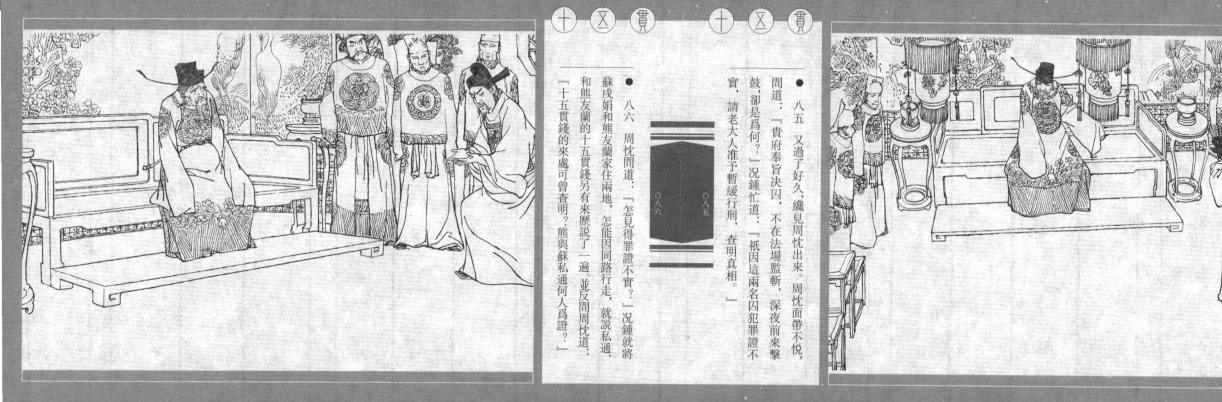

十五貫 十五貫

- 八五 又過了好久，纔見周忱出來。周忱面帶不悅，問道：「貴府奉旨決囚，不在法場監斬，深夜前來擊鼓，卻是為何？」況鍾忙道：「祇因這兩名囚犯罪證不實，請老大人准予暫緩行刑，查明真相。」

- 八六 周忱問道：「怎見得罪證不實？」況鍾就將蘇戌娟和熊友蘭家住兩地，怎能因同路行走，就說私通和熊友蘭的十五貫錢另有來歷說了一遍。並反問周忱道：「十五貫錢的來處可曾查明？熊與蘇私通何人為證？」

十五貫 十五貫

● 八七 誰知這一問觸犯了周忱，他沉下臉道：「本院巡撫江南，所轄州縣甚多，這小小案件，難道還要本院親自審問不成？」況鍾不服道：「人命關天，非同兒戲。依卑府看來，此案還須慎重處理！」

● 八八 周忱惱羞成怒，責問況鍾：「監斬官的職責是驗明正身，怎可擅離職守，越俎代疱？」這時，譙樓已鼓敲四更，要況鍾五更準時監斬回報，不得延誤。

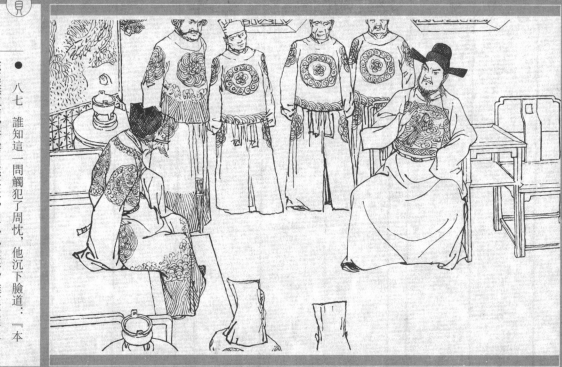

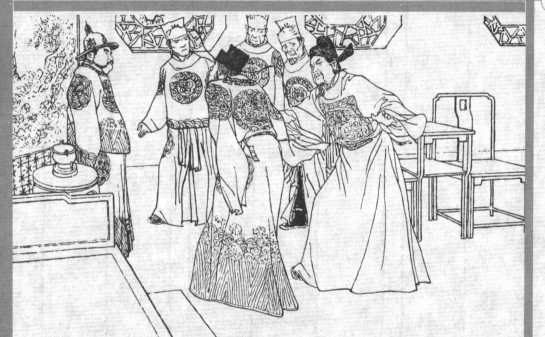

十五貫 十五貫

● 八九　況鍾引用律典道：「凡死囚臨刑叫冤者，可再勘問陳奏。」周忱暗忖：「若批准他復勘，查出冤情，自己豈不失職；若查不出冤情，拿不到真兇，違抗刑部批文，責任更大。於是道：「王法如山，何人敢違？」

● 九〇　況鍾見周忱以勢壓人，便道：「我們為官者，上報國家，下安黎民，這樣草菅人命，問心有愧。」周忱把臉一沉道：「事關重大，本院難以作主，貴府不必多言。」說罷，起身欲回內室。

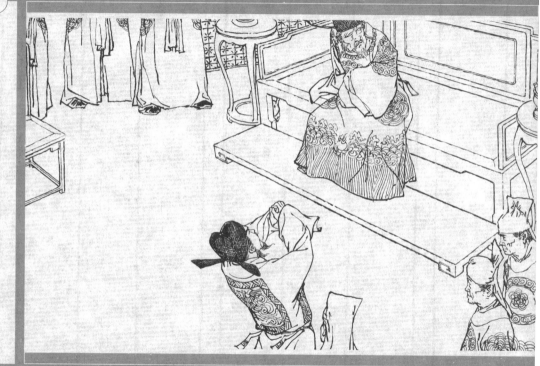

十五貫　十五貫

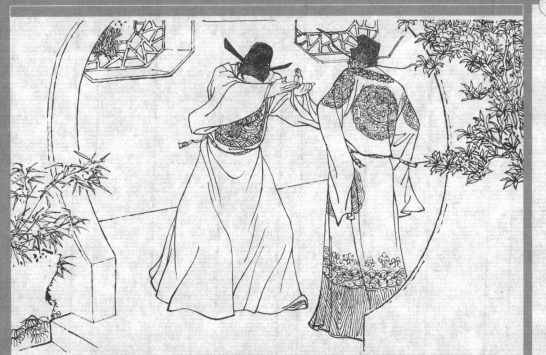

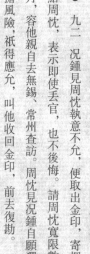

● 九一　況鍾連忙攔阻道：『若是大人怕擔干係，不妨推在卑府身上。卑府有聖上欽賜璽書，遇事可斟酌而爲。』周忱冷笑道：『貴府既可便宜行事，又何必前來饒舌？本院一生謹慎，從來不犯常規。』

● 九二　況鍾見周忱執意不允，便取出金印，寄押給周忱，表示即使丟官，也不後悔。請周忱寬限數月，容他親自去無錫、常州查訪。周忱見況鍾自願獨擔風險，祇得應允，叫他收回金印，前去復勘。

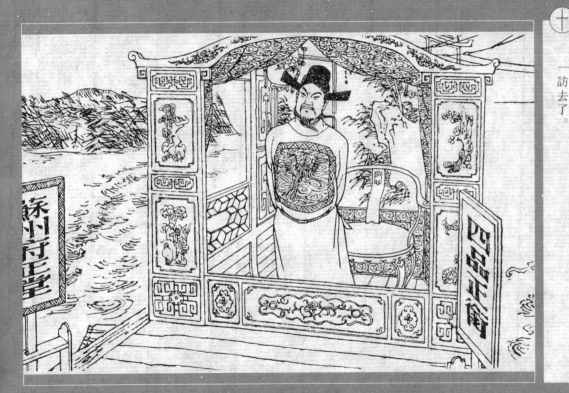

- 九三 因無錫、常州不是蘇州府所屬，況鍾又向周忱求得令箭一支，以便行事。臨走，周忱祇限況鍾半月時間，如半月之內，不能查得水落石出，便要奏明皇上，題參問罪。

- 九四 況鍾出得轅門，已是天色微明。為了查明案情，他不辭辛勞，當即帶了門子、差役，乘船前往無錫查訪去了。

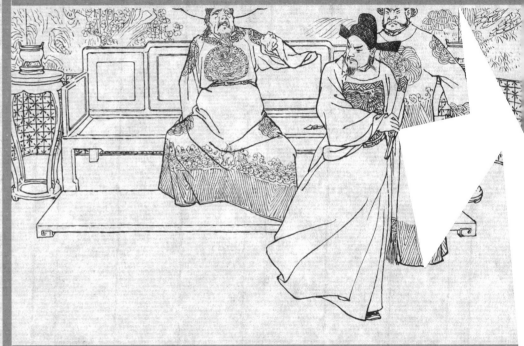

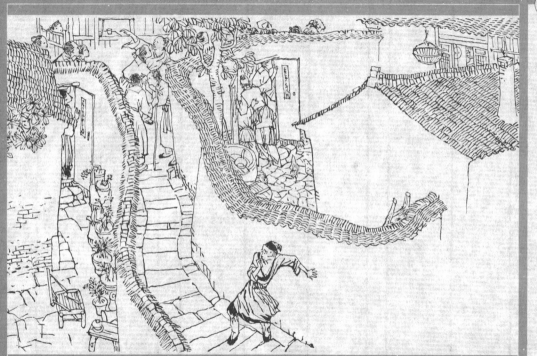

十五貫 十五貫

● 九五 況鍾來到無錫縣，見過縣官過于執，出示令箭，說道：「本府奉都堂之命，前來復勘尤葫蘆被殺案情。」過于執聽了心中好生不快，祇是礙着都堂之令，不敢怠慢，當即陪着況鍾，前往尤葫蘆家查看去了。

● 九六 這件事哄動了街坊四鄰。婁阿鼠聽了吃驚非小。他想混在街坊之中，探聽虛實，想想又覺不妥；倘被傳問，反而壞事。俗話說：三十六策，走爲上計。不如到鄉下躱上十天半月，等風平浪靜後再回來不遲。

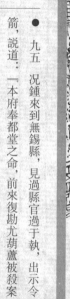

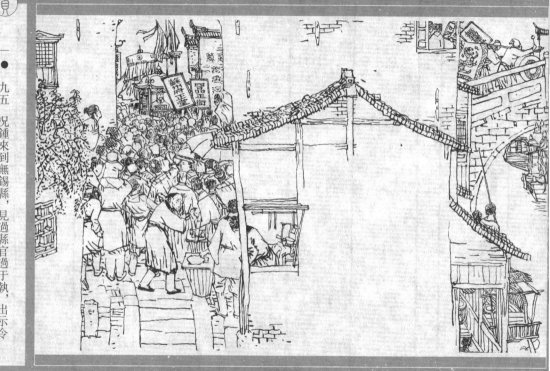

十五貫 十五貫

- 九七 卻說過于執陪着況鍾，來到東關尤葫蘆家門前下轎。這時，夏總甲已傳集街坊四鄰，等候迎接。

- 九八 況鍾命夏總甲啓封進屋，並問明尤葫蘆遭殺的地方，驗屍的日期，兇器現在哪裏。接着便問過于執道：「貴縣當時可曾親自查勘？」過于執不耐煩地道：「真兇實證俱已拿住，何必多此一舉。」

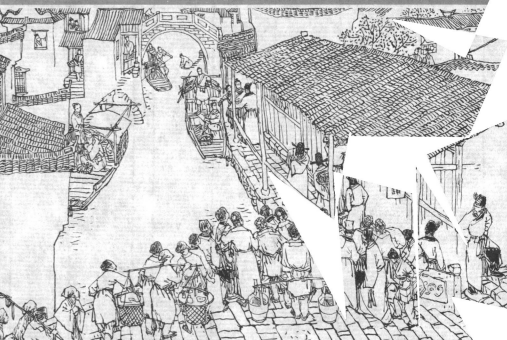

十五貫 十五貫

● 九九 況鍾仔細地查看了大門，研究兇手從何而入。屋內桌、椅、肉案、牀鋪、牆板，都仔細地看了一遍，看看有何可疑之處。

● 一〇〇 這時發現地上有灘血跡，過于執裝腔作勢道：「啊，這是血跡！」況鍾仔細地看了看。過于執譏諷道：「這血跡看來看去，也看不出兇手是哪一個啊！」

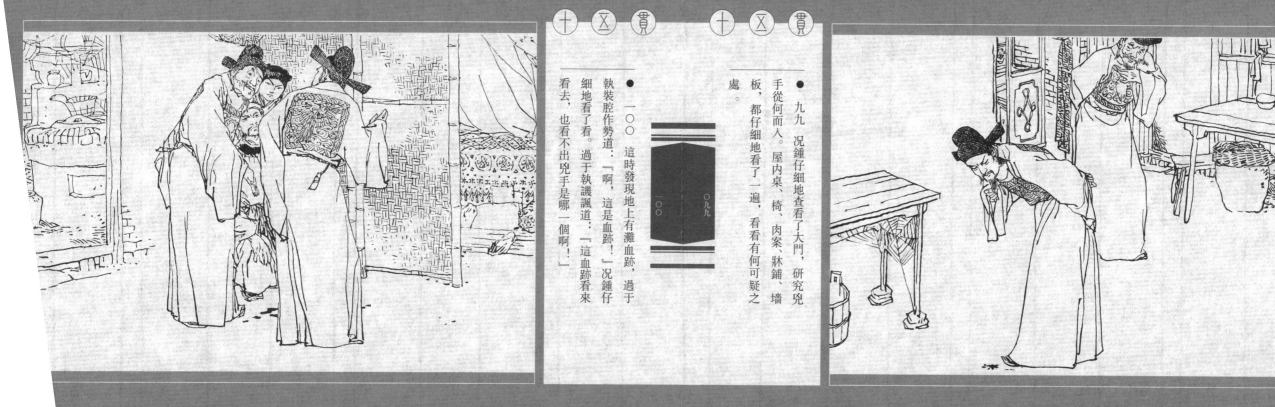

十五貫 十五貫

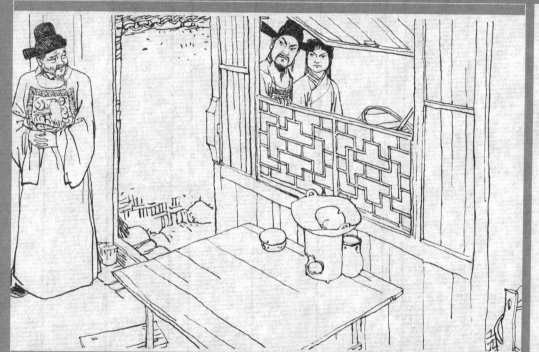

●一〇一　況鍾不理過于執的奚落，又隨夏總甲到蘇戌娟的住房查看，問道：「蘇戌娟平日爲人如何？」夏總甲稟道：「爲人穩重。」過于執冷笑道：「未嫁之女，與人私通，自然要假裝穩重，掩人耳目。」況鍾不語。

●一〇二　過于執見況鍾無言對答，越發得意，又追着問道：「大人是否發現有可疑之處？」況鍾反問道：「貴縣你呢？」過于執陰險地笑笑道：「處處可疑啊！若無可疑之處，大人又何必前來查勘呢！」

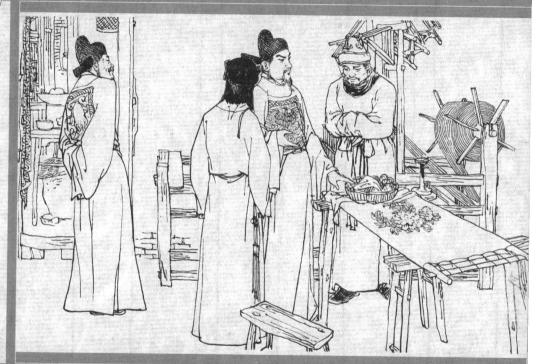

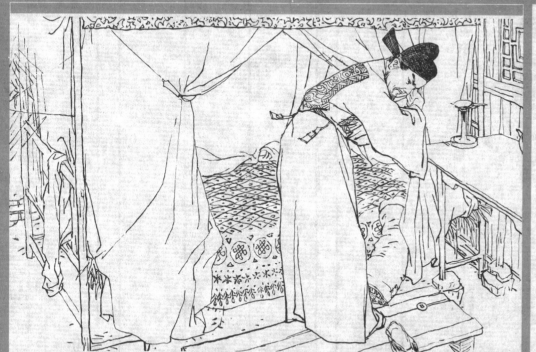

十五贯 十五贯

- 一〇三 况钟道：「如此说来，是我多管闲事了？」过于执道：「况大人说哪里话来。卑职才疏学浅，审理本案，虽有真凭实据，如今况大人说有差错，想必另有高见！」

- 一〇四 况钟道：「祇怕是空来一场，徒劳往返。」过于执假意恭维道：「大人胸有成竹，怎麽会徒劳往返呢，还请往下查勘吧！」说着，又陪况钟在屋内继续查勘起来。况钟仔细检查牀铺，抖动蚊帐，落下一枚铜钱。

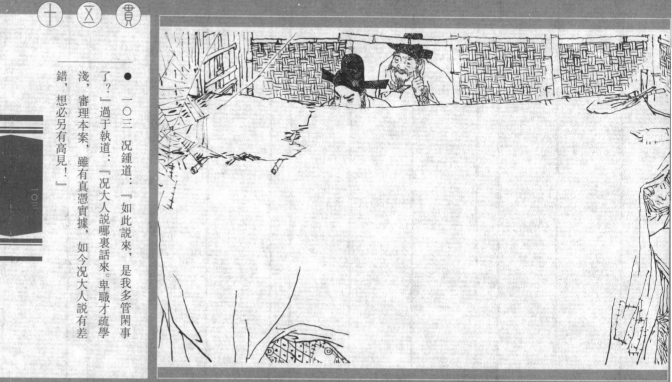

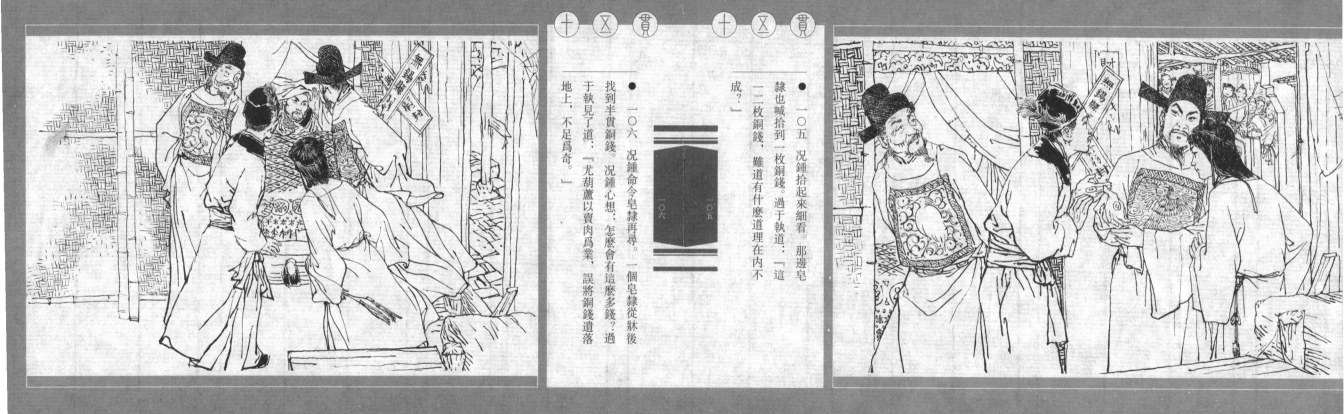

十五貫　十五貫

● 一〇五 况鍾拾起來細看。那邊皂隸也喊拾到一枚銅錢。過于執意：「這二枚銅錢，難道有什麼道理在內不成？」

● 一〇六 况鍾命令皂隸再尋。一個皂隸從牀後找到半貫銅錢。况鍾心想：怎麼會有這麼多錢？過于執見了道：「尤葫蘆以賣肉爲業，誤將銅錢遺落地上，不足爲奇。」

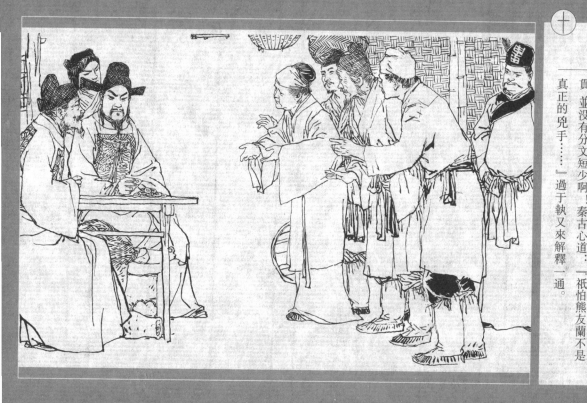

十五貫 十五貫

● 一〇七 況鍾向衆街坊盤問尤葫蘆家境如何。衆人都說尤葫蘆停業多日，借當過活，家無隔宿之糧。過于執又說這錢一定是尤葫蘆停業前遺忘的。況鍾認爲遺落三五枚錢，尚有可信，遺忘半貫錢之多，決無此理。

● 一〇八 衆街坊也議論起來。這個說，這半貫錢，也許是十五貫裏面的；那個說，可是那兇手身上的十五貫，並沒有分文短少啊！秦古心道：「祇怕熊友蘭不是真正的兇手……」過于執又來解釋一通。

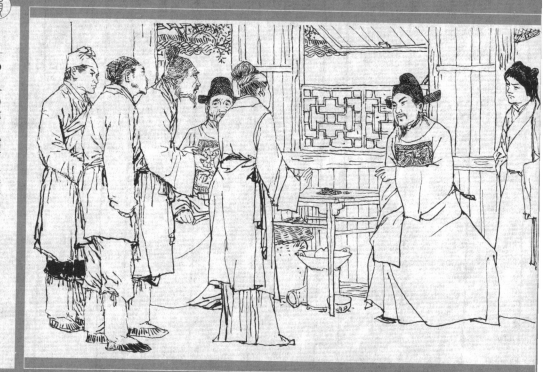

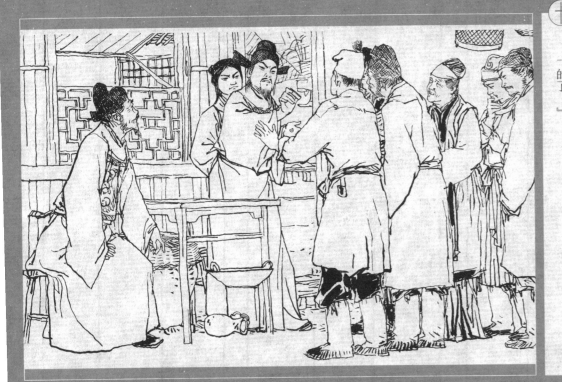

十五貫

- 一〇九 此時，一個皂隸又從牀底下拾到一個小木匣。況鍾打開一看，卻是賭博的骰子。過于執對況鍾道：「本縣賭風極盛，這種骰子，家藏戶有，不足爲奇。尤葫蘆既喜喝酒，定愛賭博，這骰子一定是他的。」

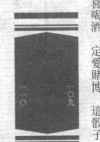

十五貫

- 一一〇 況鍾回過頭來又問衆街坊：尤葫蘆平日是否好賭。衆街坊都說他經常喝酒，卻從不賭博。過于執自作聰明地道：「那一定是尤葫蘆的親友，遺落在這裏的了。」

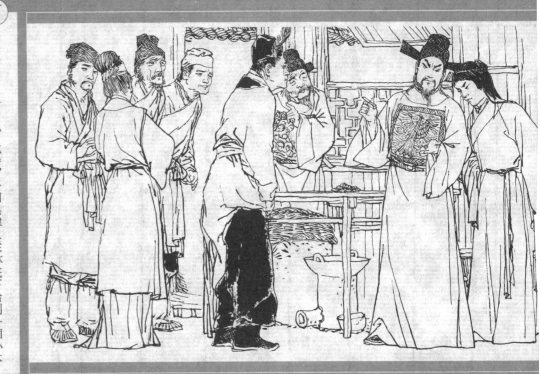

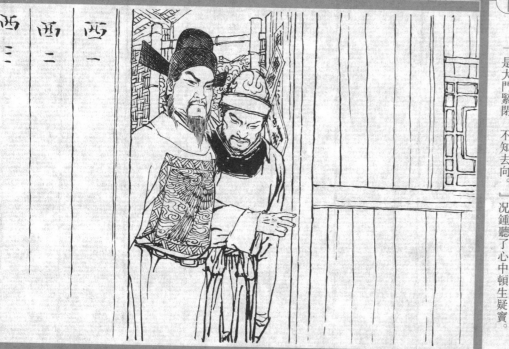

一二一 况鍾又問：「尤葫蘆可曾與好賭的親友常來往？」衆街坊回道：「他的親友，我們都相識，沒有一個好賭的。」况鍾擺一擺手，命衆街坊暫且退出。

一二二 衆街坊走後，况鍾問夏總甲，有沒有好賭之人？夏總甲想了一想，回道：「有個叫婁阿鼠的，常賒尤葫蘆的豬肉，不給錢，兩人素不往來。今天傳他時，卻是大門緊閉，不知去向。」况鍾聽了心中頓生疑竇。

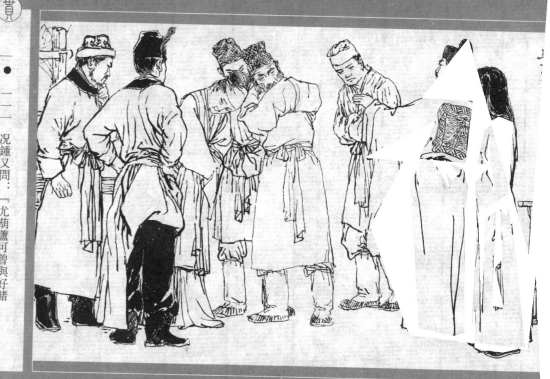

十五貫　十五貫

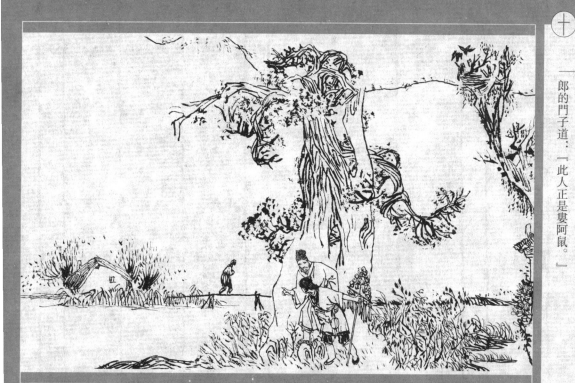

- 一二三　第二天，況鍾帶了隨從，由秦古心引路，乘船外出尋訪婁阿鼠的下落。一連十幾天，方纔打聽得婁阿鼠住在無錫惠山脚下東岳廟附近的一間茅屋裏。況鍾就派門子隨秦古心前往探聽虛實。

- 一二四　秦古心剛向那所茅屋走去，遠遠看見有個人賊頭賊腦地迎面走來，模樣很像婁阿鼠。秦古心躲到一棵大樹背後仔細一打量，果真是他，就對身後扮作貨郎的門子道：「此人正是婁阿鼠。」

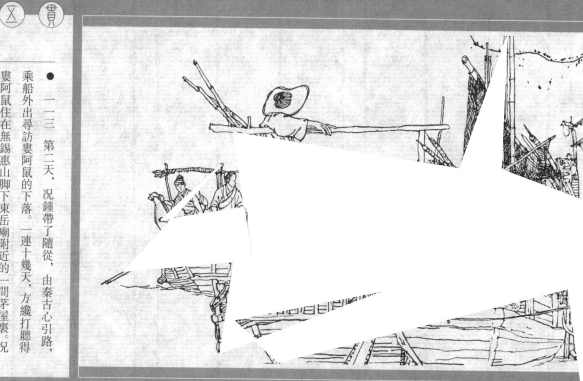

十五貫　十五貫

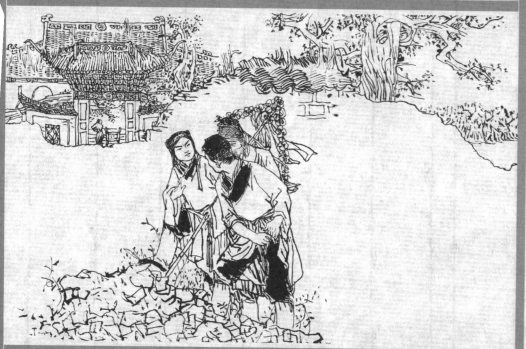

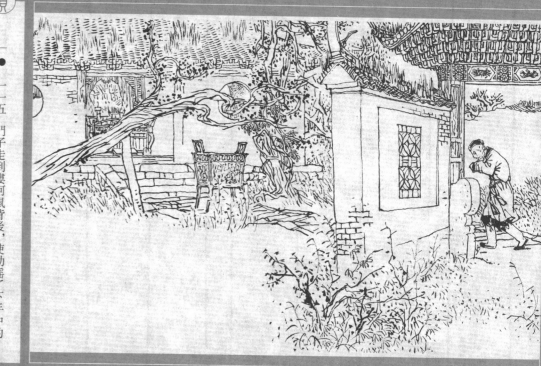

- 一一五　門子走到婁阿鼠背後，使勁搖了下手中的貨郎鼓，把個婁阿鼠嚇了一跳。連忙問：「是誰？……哪個？」嘴裏還喃喃自語：「為人不做虧心事，半夜敲門不吃驚。」一邊探頭探腦地向東岳廟走去。

- 一一六　門子正要向況鍾回報，路上遇見皂隸，就將婁阿鼠的行蹤告訴了他。皂隸道：「待我前去將他拿住。」門子連連搖手道：「爺爺吩咐，婁阿鼠嫌疑雖大，但尚難斷定就是兇手，不可魯莽行事，快去稟報。」

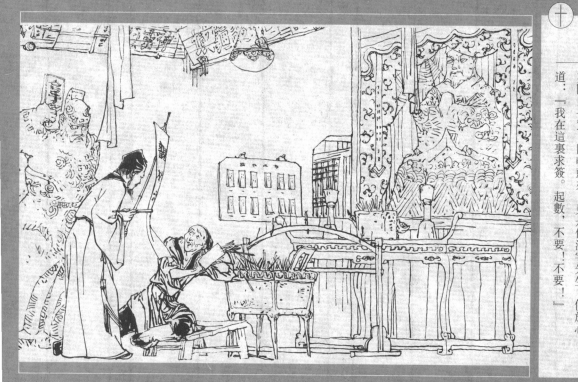

十五貫　十五貫

- 一二七　況鍾就喬裝成測字先生，來到東嶽廟裏。他一腳踏進大殿，祇見神像前，跪着一人，手捧簽筒，嘴裏喃喃地道：「東嶽大帝啊！若是無事呢，就賞個上上簽。」說完，將簽筒搖得嘩嘩響。

- 一二八　況鍾見了，心中明白。他在婁阿鼠肩上一拍，喊了聲：「喂，老兄！你可要起數麼？」婁阿鼠一驚，回轉頭來，見是個測字先生，便放心道：「我在這裏求簽。起數，不要！不要！」

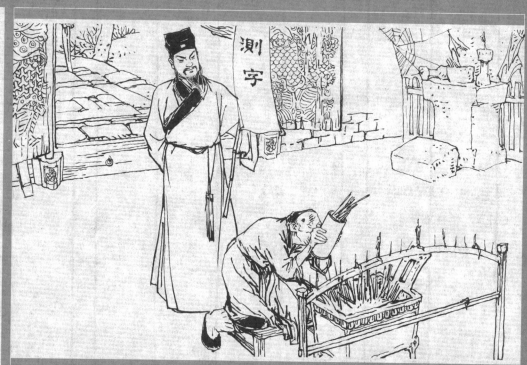

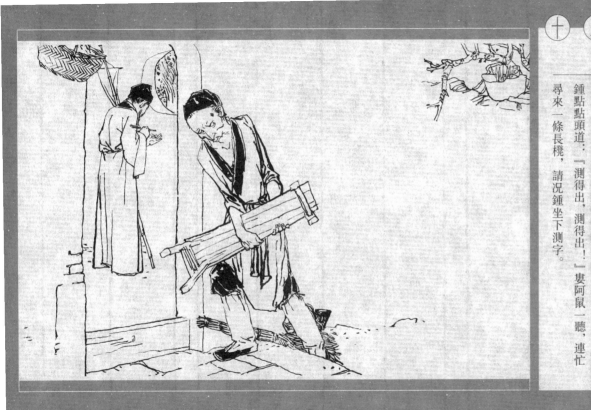

- 一一九 況鍾道：「求籤不如起數，你有何疑難不決之事，祇要起個數，便知分曉。」婁阿鼠聽到起數比求籤靈驗，高興得放下籤筒，便問怎麼起數？況鍾道：「祇要信口說出一個字來，便可測得出吉凶禍福。」

- 一二〇 婁阿鼠似信非信地道：「先生，小弟賤名叫婁阿鼠，這個老鼠的「鼠」字，你可測得出麼？」況鍾點點頭道：「測得出，測得出！」婁阿鼠一聽，連忙尋來一條長櫈，請況鍾坐下測字。

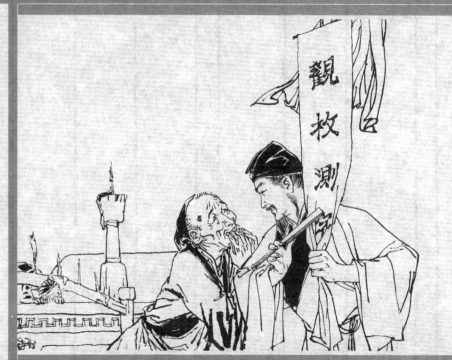

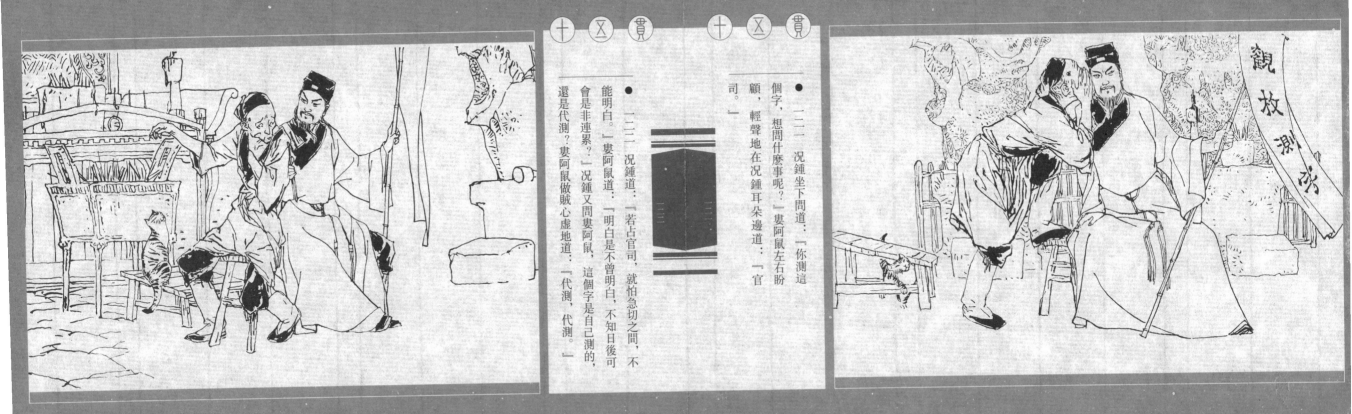

十又貫 十又貫

● 二二二 况鍾坐下問道：「你測這個字，想問什麼事呢？」婁阿鼠左右盼顧，輕聲地在况鍾耳朵邊道：「官司。」

● 二二三 况鍾道：「若占官司，就怕急切之間，不能明白。」婁阿鼠道：「明白是不曾明白，不知日後可會是非連累？」况鍾又問婁阿鼠，這個字是自己測的，還是代測？婁阿鼠做賊心虛地道：「代測，代測。」

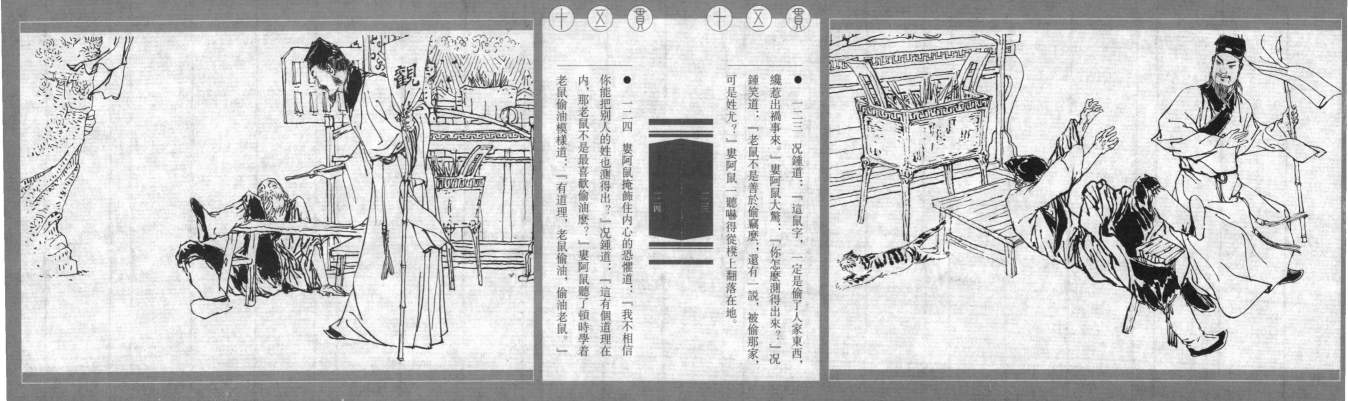

十五貫　十五貫

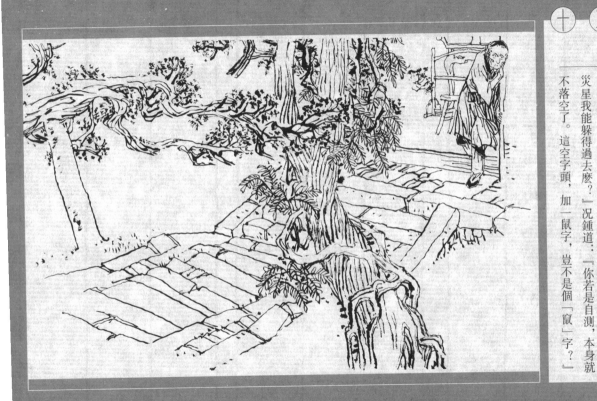

- 一二五　婁阿鼠又問：「往後可有是非連累？」況鍾正色道：「怎麼會連累不着，恐怕眼下就要敗露了。」婁阿鼠聽了大驚失色。況鍾追問道：「你要對我實說，是自己測，還是代人測？你要說得清，我纔能指引得明。」

- 一二六　此時，婁阿鼠心虛地到四面張望，見無外人，就低聲道：「不瞞你說，我是自測，自測。你看，這災星我能躲得過去麼？」況鍾道：「你若是自測，本身就不落空了。這空字頭，加一鼠字，豈不是個『竄』字？」

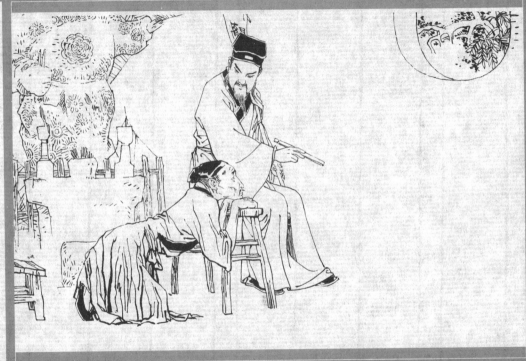

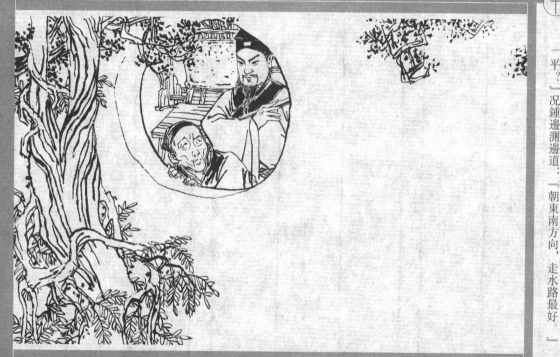

十五貫　十五貫

● 一二七　婁阿鼠忙道：「先生，依你看，可鼠得出去麼？」況鍾道：「要鼠是一定能鼠得出去的，祇是不能多疑。」婁阿鼠越加佩服：「先生，我一向疑神疑鬼。依你看，我幾時動身最好？」

● 一二八　況鍾算了算道：「若要走，今天就要動身。到了明日，就走不掉了。」婁阿鼠着急道：「啊呀，現在天色已晚，往哪個方向走，走水路太平，還是陸路太平？」況鍾邊測邊道：「朝東南方向，走水路最好。」

一二七
一二八

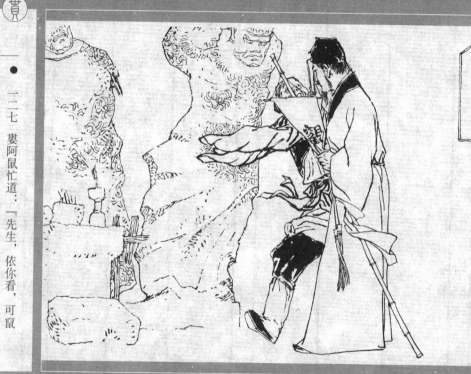

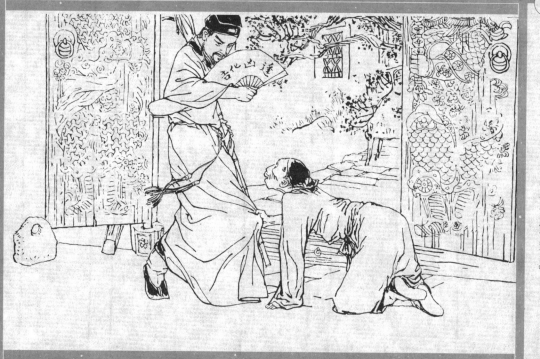

十五貫 十五貫

● 一二九 婁阿鼠暗忖：要是今晚有隻去東南方向的便船，我往船上一跳，它立刻就開，那該多好。況鍾已猜到他的心思，便道：「老漢倒有隻便船，正好今晚開往蘇杭一帶，老兄若不嫌棄，與老漢同行便了。」

● 一三〇 婁阿鼠一聽，「噗通」一聲，雙膝跪下道：「你真是我的救命王菩薩啊！我這條命，就交給你了。」況鍾呵呵一笑道：「你放心就是，我保你一路平安！」

十五貫　十五貫

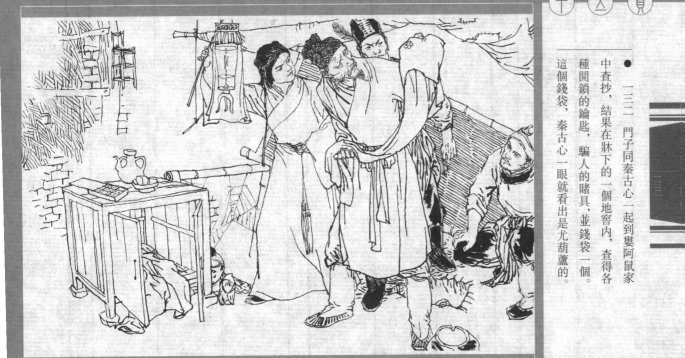

● 一三一　婁阿鼠剛離東岳廟，況鍾一面命皂隸去將他捉住，聽候發落，一面要門子去東關召集街坊，到婁阿鼠家查抄。凡有可疑之物，連夜帶回蘇州。

● 一三二　門子同秦古心一起到婁阿鼠家中查抄，結果在牀下的一個地窖內，查得各種開鎖的鑰匙，騙人的賭具，並錢袋一個。這個錢袋，秦古心一眼就看出是尤葫蘆的。

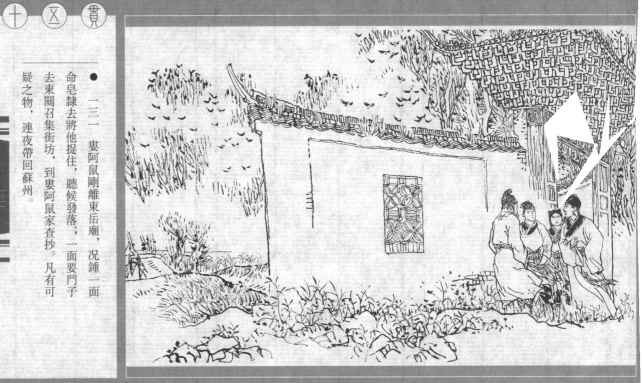

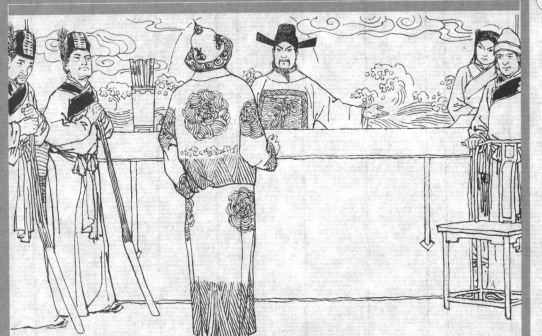

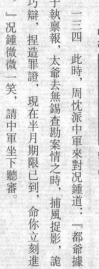

- 一三三 況鍾回到蘇州，立刻升堂。他先命差役拿出錢袋，要蘇戌娟辨認。蘇戌娟說是她爹爹的，並稟道：「爹爹曾把錢袋燒了個洞，是我用綫縫好，綉成花朵模樣，不信，爺爺請看。」況鍾點頭。

- 一三四 此時，周忱派中軍來對況鍾道：「都爺據過于執稟報，太爺去無錫查勘案情之時，捕風捉影，詭言巧辯，捏造罪證，現在半月期限已到，命你立刻進見。」況鍾微微一笑，請中軍坐下聽審。

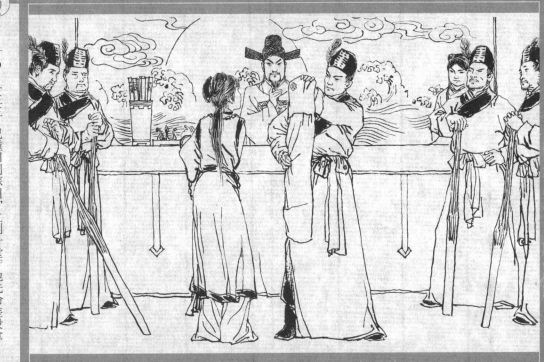

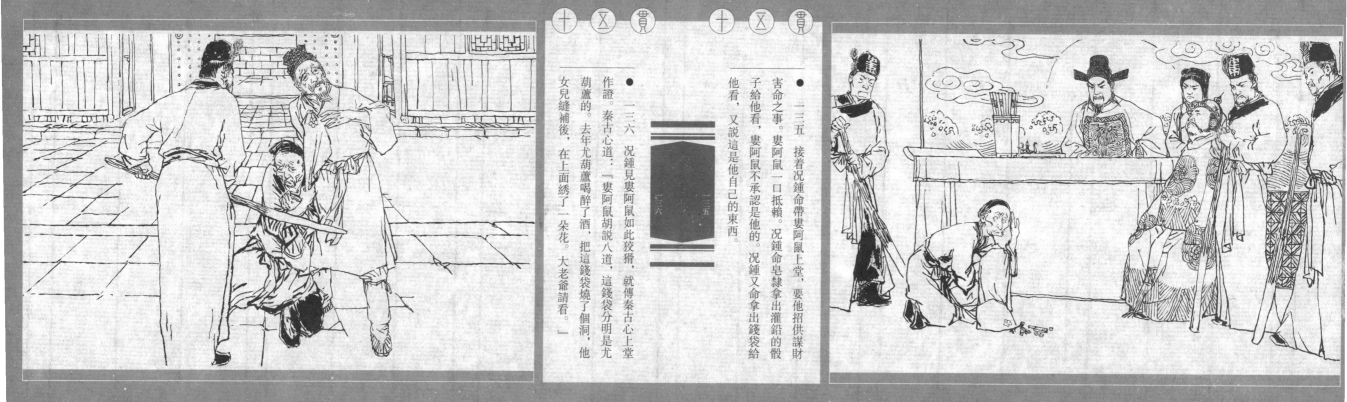

一三五 接着況鍾命婁阿鼠上堂,要他招供謀財害命之事。婁阿鼠一口抵賴。況鍾命皂隸拿出灌鉛的骰子給他看,婁阿鼠不承認是他的。況鍾又命拿出錢袋給他看,又說這是他自己的東西。

一三六 況鍾見婁阿鼠如此狡猾,就傳秦古心上堂作證。秦古心道:『婁阿鼠胡說八道,這錢袋分明是尤葫蘆的。去年尤葫蘆喝醉了酒,把這錢袋燒了個洞,他女兒縫補後,在上面綉了一朵花。大老爺請看。』

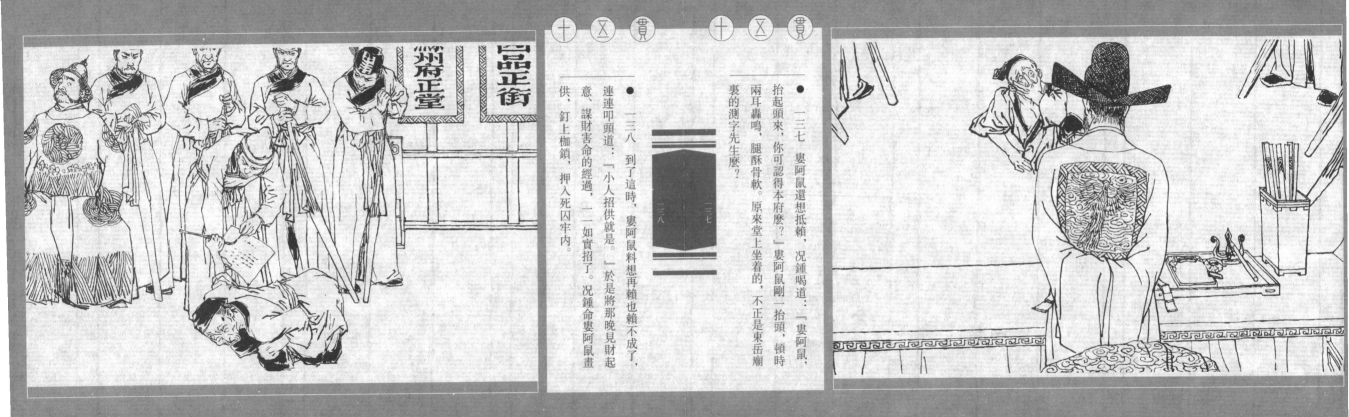

十五貫　十五貫

- 一三七　婁阿鼠還想抵賴，況鍾喝道：「婁阿鼠，抬起頭來，你可認得本府麼？」婁阿鼠剛一抬頭，頓時兩耳轟鳴，腿酥骨軟。原來堂上坐着的，不正是東岳廟裏的測字先生麼？

- 一三八　到了這時，婁阿鼠料想再賴也賴不成了，連連叩頭道：「小人招供就是。」於是將那晚見財起意、謀財害命的經過，一一如實招了。況鍾命婁阿鼠畫供，釘上枷鎖，押入死囚牢內。

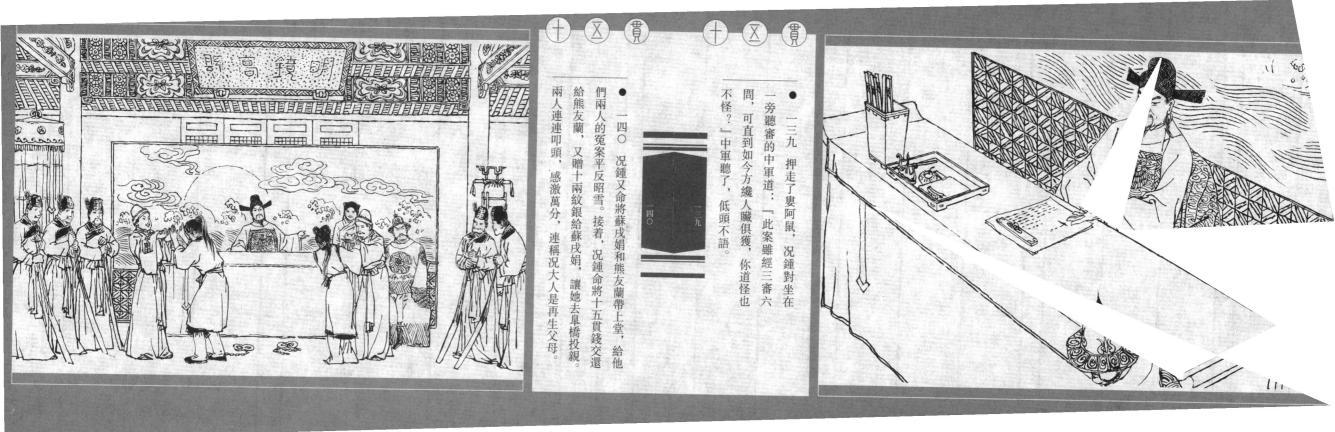

十五貫 十五貫

● 一三九　押走了婁阿鼠，況鍾對坐在一旁聽審的中軍道：「此案雖經三審六問，可直到如今方纔人贓俱獲，你道怪也不怪？」中軍聽了，低頭不語。

● 一四〇　況鍾又命將蘇戌娟和熊友蘭帶上堂，給他們兩人的冤案平反昭雪。接著，況鍾命將十五貫錢交還給熊友蘭，又贈十兩紋銀給蘇戌娟，讓她去阜橋投親。兩人連連叩頭，感激萬分，連稱況大人是再生父母。

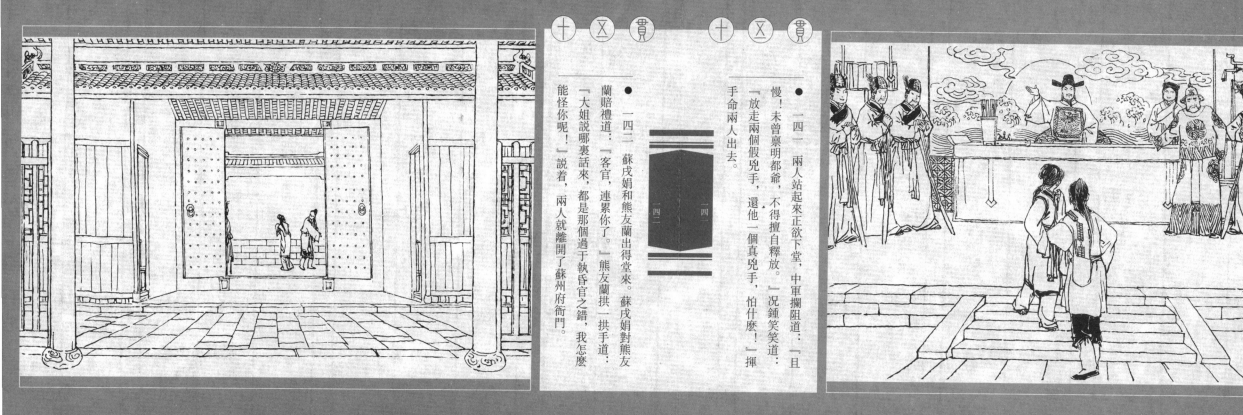

十五貫　　十五貫

- 一四一　兩人站起來正欲下堂，中軍攔阻道：「且慢！未曾稟明都爺，不得擅自釋放。」況鍾笑笑道：「放走兩個假兒手，還他一個真兒手，怕什麼！」揮手命兩人出去。

- 一四二　蘇戌娟和熊友蘭出得堂來。蘇戌娟對熊友蘭賠禮道：「客官，連累你了。」熊友蘭拱手道：「大姐説哪裏話來，都是那個過于執昏官之錯，我怎麼能怪你呢！」説着，兩人就離開了蘇州府衙門。

賀友直十五貫

賀友直，一九二二年生於浙江鎮海。自幼家境清苦，小學畢業後，即外出當學徒，以做工謀生。一九四九年上海解放，他於當年九月接觸並開始創作連環畫。一九五二年參加了上海連環畫工作者學習班，創作了《書人的巫醫》、《千萬中的一個》等作品。此後，他人新美術出版社工作，任專職連環畫創作員。一九五六年隨社併入上海人民美術出版社，繼續任專職連環畫創作。

賀友直在長期的連環畫創作實踐中，創作出許多優秀的作品，他創作的連環畫《火車上的戰鬥》獲第一屆全國青年美展一等獎，《山鄉巨變》獲第一屆全國連環畫評獎一等獎、《白光》獲第二屆全國連環畫評獎一等獎、《十五貫》獲第二屆全國連環畫評獎二等獎、《皮九辣子》獲第□屆全國連環畫評獎二等獎、《朝陽溝》獲建國三十週年美展三等獎、《小二黑結婚》獲第九屆全國美展銀獎。賀友直是連環畫界得獎最多的畫家，也因此在二〇〇四年度被文化部藝術司授予「造型藝術成就獎」的光榮稱號。

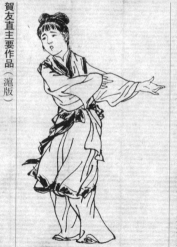

連環畫《十五貫》是賀友直在二十世紀七十年代時期創作的作品，作品發揮了賀老善於刻畫人物的特長，把尤葫蘆、婁阿鼠等人物刻畫得極其生動。另一方面《十五貫》的構圖也充分展示了賀老的聰明才智，畫面取景的角度、構圖的處理、疏密的按排等，都顯示了賀老輕鬆駕馭連環畫的高超技藝，使人觀之賞心悅目。另外，賀老一生畫的古裝題材連環畫極少，本書是賀老唯一的一本獲獎的古裝連環畫。

賀友直主要作品（滬版）

- 《書人的巫醫》興華書局 一九五二年一月版
- 《千萬中的一個》興華書局 一九五二年二月版
- 《大和島解放記》（合作）新美術出版社 一九五三年五月版
- 《合同》（合作）新美術出版社 一九五三年七月版
- 《堅持到明天》華東人民美術出版社 一九五三年七月版
- 《女英雄解秀梅》（合作）新美術出版社 一九五三年八月版
- 《不相識的小英雄》（合作）新美術出版社 一九五三年九月版
- 《火車上的戰鬥》（合作）新美術出版社 一九五三年十一月版
- 《卓婭和舒拉》（合作）新美術出版社 一九五四年二月版
- 《歸來》（合作）新美術出版社 一九五四年八月版

- 《遠離莫斯科的地方》（合作）新美術出版社 一九五五年三月版

賀友直

- 《被開墾的處女地》（上）（合作）新美術出版社一九五五年四月版
- 《被開墾的處女地》（中）（合作）新美術出版社一九五五年六月版
- 《老鐵匠回家》美術讀物出版社一九五五年八月版
- 《旋風之夜》美術讀物出版社一九五五年九月版
- 《鐵騎士王敬軍》美術讀物出版社一九五五年十月版
- 《肅清一切反革命分子》新美術出版社一九五五年十一月版
- 《一封遺失了的信》（合作）新美術出版社一九五五年十一月版
- 《被開墾的處女地》（下）（合作）新美術出版社一九五六年三月版
- 《六千里尋母》上海人民美術出版社一九五六年九月版

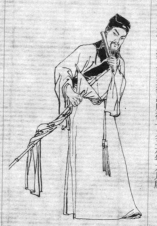

- 《七色花》（合作）上海人民美術出版社一九五六年十二月版
- 《連升三級》上海人民美術出版社一九五七年六月版
- 《孫中山倫敦蒙難》上海人民美術出版社一九五七年八月版
- 《巡道員的兒子》上海人民美術出版社一九五七年十一月版
- 《送傳單》上海人民美術出版社一九五八年三月版
- 《向秀麗》上海人民美術出版社一九五九年二月版
- 《新結識的伙伴》上海人民美術出版社一九五九年九月版
- 《不朽的生命》上海人民美術出版社一九六〇年一月版

畫家介紹

- 《鳥了六十一個階級兒》（合）上海人民美術出版社一九六〇年三月版
- 《養豬紅旗手》（合作）上海人民美術出版社一九六〇年三月版
- 《山鄉巨變》（一）上海人民美術出版社一九六一年三月版．獲一九六三年全國第一屆連環畫繪畫一等獎
- 《山鄉巨變》（二）上海人民美術出版社一九六一年十月版
- 《山鄉巨變》（三）上海人民美術出版社一九六二年六月版
- 《南京路上好八連》（合作）上海人民美術出版社一九六三年八月版
- 《李雙雙》上海人民美術出版社一九六四年二月版
- 《山鄉巨變》（四）上海人民美術出版社一九六五年三月版

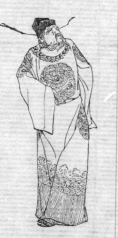

- 《山妹》上海人民出版社一九七五年十一月版
- 《投降派宋江》（合作）上海人民出版社一九七五年十一月版
- 《江畔朝陽》（合作）上海人民出版社一九七五年五月版
- 《半籃花生》上海人民出版社一九七四年五月版
- 《孔老二罪惡的一生》（合作）上海人民出版社一九七三年五月版
- 《夜戰牛角嶺》（合作）上海人民美術出版社一九七三年五月版
- 《山溝裏的女「秀才」》上海人民美術出版社一九七七年二月版
- 《朝陽溝》上海人民美術出版社一九七九年十月版．獲一九八一年全國美展三等獎
- 《白光》上海人民美術出版社一九八〇年八月版．獲一九八一年全國連環畫一等獎
- 《十五貫》上海人民美術出版社一九七九年二月版
- 《呂後篡權》（合作）上海人民出版社一九七七年五月版
- 《中國古代傳奇話本》上海人民美術出版社一九九〇年九月版

十五贯

責任編輯	龐先健
裝幀設計	張瓔
撰　文	沈鴻鑫
技術編輯	殷小雷